● ART SPECIAL 8 ●

파블로 피카소

지은이 | **하요 뒤흐팅**

옮긴이 | **엄미정**

예경

차 례

그때 그 시절

"마침내 **당신은**
이 **낡은 세계를** 지겨워하고 있소.
오, 목자, 에펠탑이여.
줄지어 선 **다리들이**
이 아침에 **재잘**거린다."

기욤 아폴리네르

격변의 시기에······

두 번 파리에 다녀갔으나 별다른 성과를 거두지 못했던 피카소는 마침내 1904년 파리에 정착한다. 당시 파리는 유례없는 번영을 누리고 있었다. 이 도시는 유럽의 세련된 수도였다. 전 세계 방방곡곡에서 온 사람들은 신기술의 기적과 수없이 많은 귀중한 예술품들을 보기 위해, 그리고 파리가 제공하는 근심 걱정 없는 쾌락을 즐기기 위해 이 도시로 몰려들었다.

전깃불로 환해진 파리

몽롱하고 안개 낀 듯 흐릿한 가스등의 시대가 가고, 20세기로 바뀔 무렵 파리는 전깃불을 밝혀 환해졌다. 이 새로운 형식의 조명을 받아 파리는 마술과 동화 속 도시처럼 변했다. 뿐만 아니라 극장들과 다른 공공건물들도 환하게 빛났다. 파리의 주요 가로와 대로들은 아크 가로등을 이용하여 밤에도 대낮처럼 환했다. 심지어 아크 가로등 아래서는 신문을 읽을 수 있을 정도였다. 전기는 언제라도 필요할 때 쓸 수 있는 동력이라는 인류의 기원(祈願)을 만족시키며 근대의 기적이 되었다.

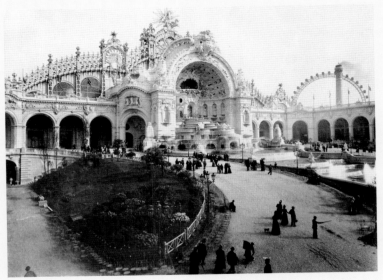

1900년에 파리에서 열린 만국박람회 당시 특별히 건축된 팔레 드 렐레크트리시테(Palais de l'Électricité, '전기의 궁전'이라는 뜻)에서는 전기가 이룬 기적을 찬양했다.

그 시절에······

➡ 파리는 전 세계에서 가장 풍요롭고 매력적인 도시들 중 하나였다. 파리에 있는 유명한 건물과 보물급 예술작품들, 뿐만 아니라 물랭루주 같은 쾌락의 전당 때문에 파리는 전 세계의 관광객들을 마치 자석처럼 끌어당겼다.

➡ 공립 예술학교인 아카데미 데 보자르에서 수학하는 것은 엄격히 제한되었다. 그 때문에 많은 미술가 지망생들이 파리의 수없이 많은 미술 작업실과 다른 미술학교에서 스승을 구했다.

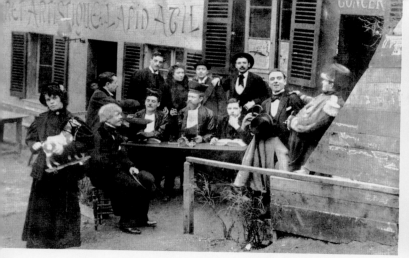

예술가들의 섬, 몽마르트르

도시의 소란함에서 벗어나 있는 몽마르트르 언덕은 우거진 녹지와 좁다란 골목들 안에 세가 저렴한 가옥과 오두막집이 숨어 있는 섬이었다. 뒷골목에서는 연인들, 고물상, 경범죄자와 예술가들이 어울렸다. 그 당시 몽마르트르에는 유럽 전역의 예술가들과 종종 미국 출신의 예술가들이 모여들었다. 단지 저렴한 집세 때문이 아니라 몽마르트르의 시적인 풍경과 그곳에서 낭만적인 문화생활을 즐길 수 있었기 때문이기도 했다. 사람들은 예술가들이 모여드는 유명한 술집 오 라팽 아질(위 사진)에서 식사하고, 술 마시고 끊임없이 대화를 이어갔다. 오 라팽 아질은 '피카소 패거리'들이 만나 예술을 논하며, 다른 화파와 양식의 미술을 조롱하는 새로운 계획을 꾸미던 곳이었다. 물랭 드 라 갈레트(위 오른쪽 그림)처럼 르누아르와 피카소의 작품으로 영원히 남게 된 갱게트(노천 카바레)에서, 예술가인 체하는 유형의 사람들은 일상의 근심에서 벗어나 춤추고 장난삼아 연애하며 저녁 시간을 보냈다.

에펠탑

강철로 만든 새로운 건물들이 파리의 면모를 바꾸어가고 있었다. 19세기에 가장 유명한 강철 구조물은 귀스타브 에펠이 세운 에펠탑(1887~89에 세움)이었다. 그것은 갈르리 데 마신(1889년 세움, '기계 전시장'이라는 뜻)과 함께 1889년 개최된 파리 만국박람회 때 세워진 기술적 측면에서의 대사건이었다. 에펠탑은 표준 상용 크기의 강철 도리로 만들어졌다. 땅속 깊은 데 설치된 콘크리트 받침대 위에 세운 이 탑의 높이는 그 당시로는 현기증 나게 높은 312미터여서 한때 세계에서 가장 높은 건물이 되기도 했다.

인상주의

1860년대에 처음 등장한 인상주의는 사람들에게 적대감을 일으켰고 조롱거리가 되었다. 하지만 1900년 당시 인상주의는 미술계에 정착해 패션과 가구에까지 영향을 미치는 인기 있는 양식이 되었다. 이 무렵 인상주의자들은 파리의 미술계로부터 이미 물러나 있었다. 세잔은 자신의 고향 엑상프로방스에 머무르며 인상주의에서 보다 진전된 양식으로 작업을 계속했다. 세잔의 회화 양식은 근현대 미술, 특히 피카소의 작품에 심오한 영향을 미치게 된다.

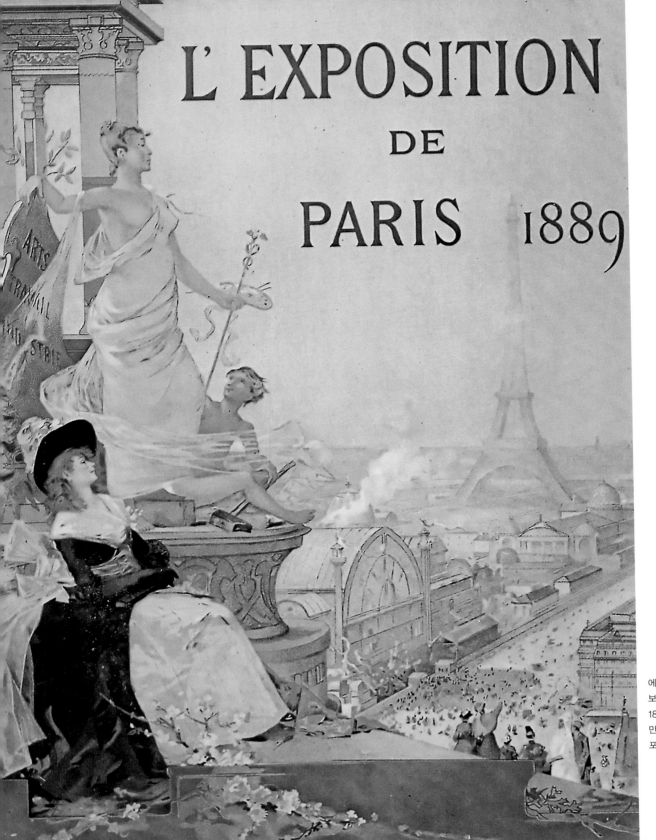

에펠탑이
보이는
1889년 파리
만국박람회의
포스터.

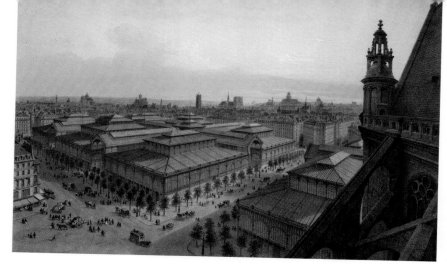

현재는 철거되어 역사 속으로 사라진, 유명한 레 알 농수산물 시장. 빅토르 발타르의 설계로 세워졌다.

변화된 세계

1880~1930년 사이에 세계는 완전히 변화되었다. 이처럼 폭넓은 변화는 사실상 생활의 모든 부분에 영향을 미쳤다. 이 같은 변화는 과학과 기술의 발전뿐만이 아니었다. 사람들의 태도, 신념, 기대, 심지어 도덕적 잣대 등 모든 것이 철저히 바뀌었다. 미술은 사회를 비추는 거울이기를 자처했고, 피카소는 그것을 가장 오랫동안 신념으로 삼았던 화가 중 하나다.

모더니즘의 요람

근대 시기로 들어서게 된 계기는 바로 19세기에 증기기관이 이용되기 시작하면서였다. 아마도 근대 시기에 그토록 짧은 시간에 수많은 변화를 만들어낸 단일 발명품은 증기기관이 유일할 것이다. 대규모 공장들이 건설되고, 생산 양식의 혁신이 이루어진 결과, 대단위 주택단지와 도시 생활의 편의 시설을 필요로 하는 새로운 사회 계급들이 생겨났다. 유럽 지역의 주요 도시들은 급속히 성장하고 팽창해서 새로운 방

19세기 말에 이루어진 엄청난 사회적, 지적 변화는 결국 사람들의 세계관과 인간관에 뿌리 깊은 불안을 초래했다. 당시 미술은 이러한 세계에서 방향을 알려주는 지침으로 작용했다. 곧 미술은 새로운 표현 형식을 통해 기존 가치의 몰락, 그리고 새로운 세계 이해의 출현 모두를 그려냈던 것이다.

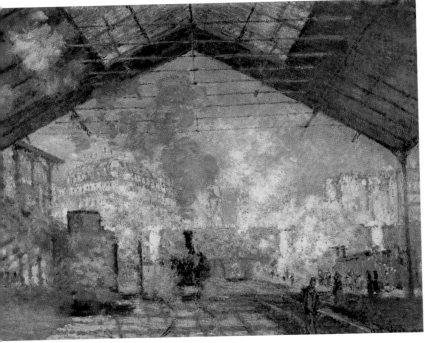

클로드 모네, 〈생 라자르 역〉, 1877.
이 작품은 기술의 진보에 대한 모네의
열망을 기록하고 있다.

식으로 도시 계획에 접근해야 할 필요성이 제기되었다. 파리는 이미 1860년대부터 주요한 변화를 보였다. 그 당시 오스만 남작은 이 도시를 재개발하여 최초의 근대적 메트로폴리스(거대도시)의 하나로 거듭나게 했다. 종종 덜컥거리는 좁은 골목과 쇠락해가는 거리로 이루어진 중세의 미로 같았던 파리에 널찍한 신작로들이 생겨난 것이다. 오스만 남작이 건설한 웅장한 대로들은 파리 사람들의 삶의 질을 향상시켰다. 뿐만 아니라 1871년의 파리 코뮌(프랑스–프로이센 전쟁에서 프랑스가 패배하고, 나폴레옹 3세의 제2제정이 몰락하는 과정에서 파리에서 일어난 민중 봉기–옮긴이) 때 분출된 폭력 사태의 위험을 익히 인식했던 정부에게는 안정감을 주었다. 정부는 넓고 곧게 뻗은 거리가 불온한 시민의 봉기를 재빨리 통제할 수 있는 가장 좋은 수단이라고 간주했던 것이다.

또 다른 중요한 프로젝트는 전국의 주요 도시를 연결하는 철도 노선의 발달과 갸르 드 레스트 (Gare de l'Est, 파리 동역을 가리킴)처럼 대형 역사를 짓는 것이었다. 1870년대에 프랑스에는 파리에서 방사형으로 뻗은 철로들이 대략 16,900킬로미터에 달했고, 그 선로들은 수도인 파리와 프랑스의 모든 도시, 큰 읍락, 중요 지역, 그리고 다른 유럽 국가들의 수도들을 연결했다. 오스만 남작의 계획에 따라 변모된 파리에 소개된 도시 편의시설들 가운데는 부아 드 불로뉴('불로뉴 숲') 같은 여러 공원과, 레 알 농수산물 도매 시장 같은 철골 건물들도 있었다.

인상주의자들

새롭게 등장한 모든 것들이 진보를 뜻하며, 다가올 미래가 낙관적이라고 여기고 확신한다는 것은 오

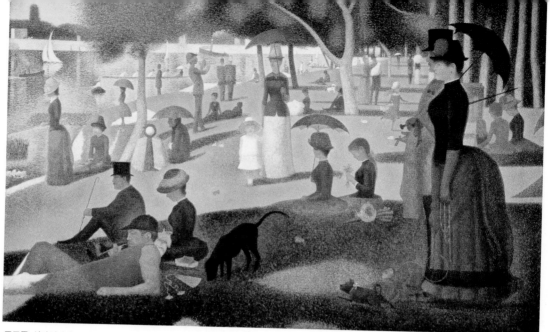

조르주 쇠라의 〈라 그랑드 자트 섬의 일요일 오후〉(1884~86)는 야외에 나와 휴일을 즐기는 파리 중간 계층을 점묘법으로 그린 작품이다.

늘날에는 거의 상상하기가 불가능하다. 그러나 그 시절에는 과학자들과 기술자들은 물론 예술가들도 그렇게 느꼈다. 움직임, 속도, 그리고 일시적인 것은 회화의 새로운 주제가 되었다. 인상주의자들은 즉각적이며 잠시 존재하다 사라지는 다양한 인상들, 이를테면 클로드 모네의 〈건초 더미〉 연작에서처럼 눈에 보이는 야외의 광경을 포착하려고 했다. 인상주의자들을 계승한 신인상주의자들은 회화를 작은 색점들을 그러모은 것으로 분해했다. 특히 이러한 접근 방법은 조르주 쇠라가 연구한 광학적 혼합 법칙에서 목격할 수 있다.

근대 시기 파리

에펠탑의 이미지를 미술에서 처음으로 그린 사람은 바로 쇠라였다. 당시 에펠탑은 근대성의 전형이자, 거대도시 파리의 상징이었던 것이다. 1889년 파리 만국박람회를 기념해 건축된 에펠탑은 박람회에서 가장 인기를 끌었고, 근대가 거둘 수 있는 업적이 무엇인지를 직접적으로 보여주었다. 312미터에 달하는 에펠탑은 그 당시 세계에서 가장 높은 건축물이었고, 과거에 대한 산업혁명의 승리로 보였다. 에펠탑에서 새로운 점은 단지 우뚝 솟아 파리 전 지역을 굽어볼 수도 있는 높이만이 아니라 구조였다. 이 탑을 만드는 데는 이전에 주로 다리를 만드는 데 쓰였던, 사전에 제작된 강철 구조물이 총 18,038개가 필요했다. 에펠탑의 설계자가 건축가가 아니라 기술자이며 다리를 축조하던 귀스타브 에펠(1832~1923)이라는 사실은 너무나 당연했다.

철골과 유리로 이루어진 이 시대의 새로운 건축 양식이 에펠탑에서는 현기증을 일으킬 듯한 높이로 나타났다. 사람들은 이 탑의 2층 전망대에서 마치 나는 듯이 위로 올라가는 나선 계단을 따라 꼭대기에 이르렀고, 꼭대기에서는 파리 시가지 건물의 지붕들을 아래로 굽어보는 특별한 전망이 가능했다. 파리 사람들 모두가 에펠탑을 보며 열광적으로 좋아하지는 않았지만, 에펠탑은 진정 파리의 풍경을 지배했다. 에펠탑은 파리의 새로운 초점으로서 도시의 모든 방면에서 동시에 볼 수 있었다. 이처럼 도시 풍경은 물론 보는 경험 모두를 지배하게 된 에펠탑은 확실히 많은 화가들과 작가들에게 깊은 인상을 남겼다. 이들은 에펠탑을 새로운 시대의 가장 중요한 상징으로 여겼다. 1909년부터 1937년 사이에, 로베르 들로네는 다양한 양식과 장면으로 연출된 에펠탑을 수십의 그림으로 남겼다. 문인 블레즈 상드라르는 들로네와 함께 에펠탑 근처로 매일 산책을 다녔던 인물이었다. 상드라르는 이 새로운 주제에 대한 들로네의 열의를 이렇게 기술했다.

"에펠탑을 다루는 데는 수많은 방식이 존재한다. 들로네는 에펠탑에 대한 미술적 해석을 원했다. …… 그는 에펠탑을 액자 속에 들여오려고 그것을 분석했다. 그는 …… 에펠탑의 현기증 날 듯한 300미터의 높이를 가늠해보려고 그것을 기울여보았다. 들로네는 열 가지 시점과 서로 다른 열다섯 가지의 원근법을 동원했다. 이쪽에서는 아래서 올려다 본 시점, 저쪽에서는 위에서 아래를 내려다보는 시점을, 에펠탑 주위의 집들은 오른쪽과 왼쪽에 놓고 위에서 내려다보는 조감도의 시점을, 지상에서는……."

이러한 묘사는 입체주의 화가의 작업 기법을 매우 시각적인 측면에서 포착하고 있다. 곧 입체주의 화가들의 작업 기법이란 그림의 주제를 서로 다른 시점에서 파편화시킨 후 주제를 새로운 미술의 시각으로 재구성하는 것이었다.

카미유 르페브르의 〈레바소르 기념비〉(1907)는 자동차에 대한 역사상 최초의 기념비이다. 이 기념물은 파리에서 보르도까지 갔다가 되돌아오는 대경주에 자신이 만든 자동차를 타고 출전해 1위를 한 에밀 레바소르의 업적을 찬미한다.

근대의 역동성

에펠탑에서 바라보는 전망은 문자 그대로 사람들

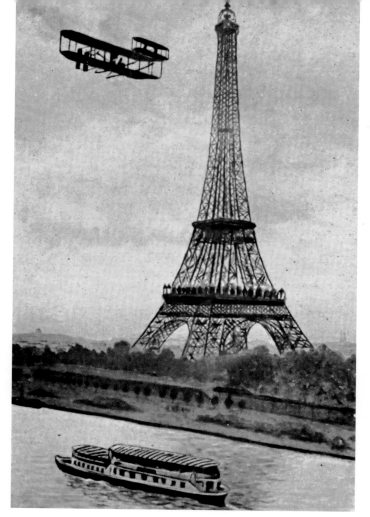

이 당시의 엽서는 1909년에 라이트 형제가 만들었던 비행기 모델이 에펠탑 주위를 공중에서 날았던 전설적인 사건을 담았다. 이때의 비행사는 샤를 랑베르 공작이었다.

이 사물을 바라보던 방식을 변화시켰다. 파리가 내려다보이는 뷔 당 오(vu d'en haut, '높은 데서 보는 광경'이라는 뜻)는 마치 펼쳐진 지도처럼 파리를 관망하는 것이었다. 에펠탑이 생긴 이후 처음의 20년 동안 수백 만 명의 사람들이 이 광경을 즐겼다. 이처럼 에펠탑에서 바라보는 파리 광경은 그로부터 80년 후 달에서 바라본 지구를 촬영한 미 항공우주국(NASA)의 유명한 사진처럼 그 당시에 매우 중대한 사건이었다. 사실 미술가들이 (사물을) 보는 방식에는 이미 변화가 찾아왔다. 폴 고갱과 나비파 미술가들은 전통적인 원근법과 명확한 시각적 공간을 이용하는 대신, 평평하고 다채로운 색채로 구획 지은 그림을 그렸다. 이런 그림들은 추상 회화가 임박했음을 알리는 전조였다.

또한 이처럼 새롭게 사물을 보는 방식은 도시 생활의 새로운 속도에도 적응해야만 했다. 즉 그 당시 도시에는 최초로 발명된 자동차가 다수의 말이 모는 승합마차와 경쟁하며 끊임없이 도시를 가득 덮고 오갔으며, 수많은 사람들이 대로에서 마치 파도가 들고 빠지듯 이동했다. 또 빠른 속도의 기차가 운행됐으며, 최초의 비행기가 하늘을 정복했다. 1909년에 프랑스의 비행사인 루이 블레리오는 비행기를 타고 칼레에서 도버까지 날아가 최초로 도버 해협을 횡단하는 데 성공했다. 그가 프랑스로 돌아오자 그가 탔던 비행기는 파리의 거리에서 개선 퍼레이드를 벌였고, 이제는 미술공예박물관이 된 한 교회에 마치 하늘에서 떨어진 천사의 잔해처럼 전시되었다. 과학과 기술의 발명에 가속도가 붙으며, 벨 에포크('아름다운 시절'이라는 뜻, 19세기 말~20세기 초에 파리가 누렸던 전례 없는 풍요와 평화, 당시에 꽃피었던 예술과 문화를 칭송하는 의미로 쓰임-옮긴이)는 인간 지식의 모든 분야가 망라된 사고들의 번잡

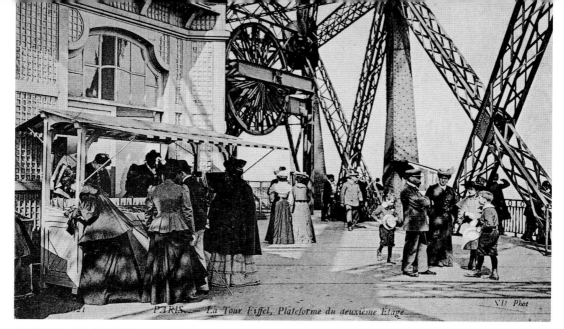
에펠탑의 2층 전망대를 보여주는 그 당시의 엽서.

한 실험실로 변화되었다.

디젤 엔진과 최초의 포드 자동차(1893), 영사기, 그라모폰 레코드(1894), 엑스레이(1895), 라듐, 자석을 이용한 소리 저장, 최초의 라디오 방송, 라이트 형제가 엔진을 장착한 장치로 최초로 비행한 일(1903), 아인슈타인의 상대성 이론(1905)을 비롯한 20세기의 과학의 기술적 토대는 사실 1881년생으로 근대를 대표하는 가장 유명한 화가가 되었던 파블로 피카소가 25세 청년이 되기까지의 세월 동안 이루어졌다.

1880년부터 1914년 사이에 근대적인 생활방식에 영향을 미쳤던 것은 특정한 발명품들이라기보다는 과학·기술적 진보에 가속도가 붙었다는 점이었다. 과학·기술의 진보는 모든 것이 가능하다고 약속하는 것만 같았다.

미술의 응답

이러한 진보에 대한 미술 최초의 응답이 바로 입체주의였다. 정물, 초상, 풍경이라는 전통적인 주제를 이용했음에도, 피카소와 조르주 브라크, 페르낭 레제, 후안 그리스가 그린 입체주의 회화들은 완전히 새로운 미술의 언어로 등장했다. 첫눈에는 이해하기 어려웠던 기하학적 파편들이 이룬 모자이크는 두 번 세 번 보게 되면 인식할 수 있는 이미지를 형성했다. 또한 입체주의 그림은 마치 단어들과 이미지들을 결합하는 퍼즐처럼, 오로지 기호들을 집어넣음으로써 이름을 붙일 수 있는 무엇인가를 만들어 냈다. 피카소와 그의 동료 미술가들은 추상을 목표로 삼지 않았다. 추상은 그 이후 세대들

1900년 무렵 파리의 교통 상황. 말이 끄는 마차, 자전거, 초창기 자동차들이 대로를 꽉 채웠다.

이 밝게 될 단계였다. 오히려 2차원(평면)인 표면에 3차원인 형태들을 확실하게 그리는 방법처럼, 기초적인 시각적 문제를 우선적으로 해결하고자 했다. 저 멀리 프랑스 남부에 칩거하며 그림을 그렸던 고독한 화가 폴 세잔이 피카소와 그의 동료 미술가들의 길잡이가 되어 주었다. 세잔은 자신 이전의 다른 어떤 미술가들보다도 본다는 것의 상대성, 사물과 시각적 공간 사이의 관계를 꾸준히 탐구했다. 하지만 문제는 이처럼 무한하여 포착하기 어려운 다양한 관계들을 한 점의 그림에 가져오는 방법이었다. 그리고 그것은 오직 풀, 돌, 나무, 산 같은 회화적 모티프들이 점차 드러나는 고통스러운 분석 과정의 결과였다. 세잔 이후에 등장한 미술가들에게 살아 있을 때는 완전히 무시되었고 낮게 평가받았던 성질이 고약한 듯한 늙은 화가 폴 세잔이 계시처럼 다가왔다. 그들이 세잔에게서 배운 것은 바로 미술과 세계의 관계가 첫눈에 파악될 수도 있는 명백한 것이 아니라는 점이었다. 모든 것은 상대적이며, 미술가가 서 있는 자리뿐만 아니라 그가 품은 문제의식에 따라 달라지는 것이었다.

아마도 피카소는 가장 많은 문제를 제기했으며 동시에 그가 제기한 문제들에 가장 많은 해답을 찾아낸 사람일 것이다. 그렇게 함으로써 그는 유럽의 미술뿐만 아니라 유럽이 아닌 지역의 문화에까지 눈을 돌렸다. 그 결과는 미술의 혁명, 즉 독일의 사상가 프리드리히 니체의 철학에서 "모든 기존 가치의 재평가"라고 일컬어진 것이었고, 그러한 혁명은 파리의 쇠락해가는 변두리에 위치한 빈민가나 다름없는 곳에 살았던 에스파냐 출신 미술가에 의해 시작된 것이었다.

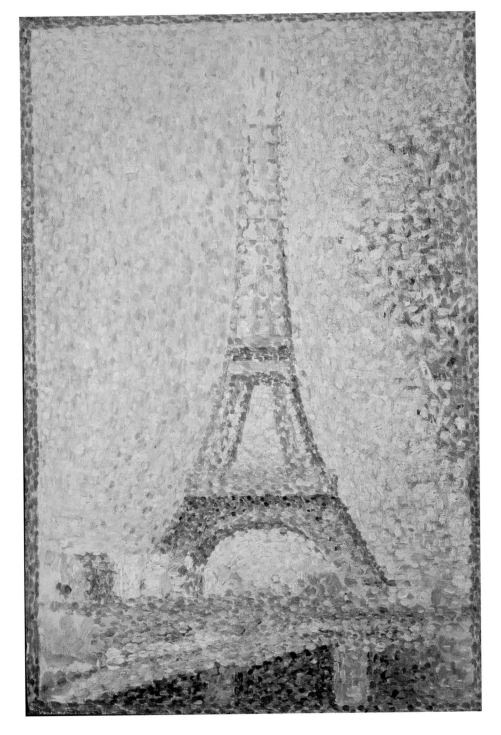

전체를 만드는 부분들 │ 에펠탑을 최초로, 그리고 아마도 가장 인상적으로 그린 화가는 조르주 쇠라다. 쇠라는 에펠탑을 일련의 색점들로 분해했으며, 그것들은 에펠탑을 만든 연속적인 건축기법을 반영했다.

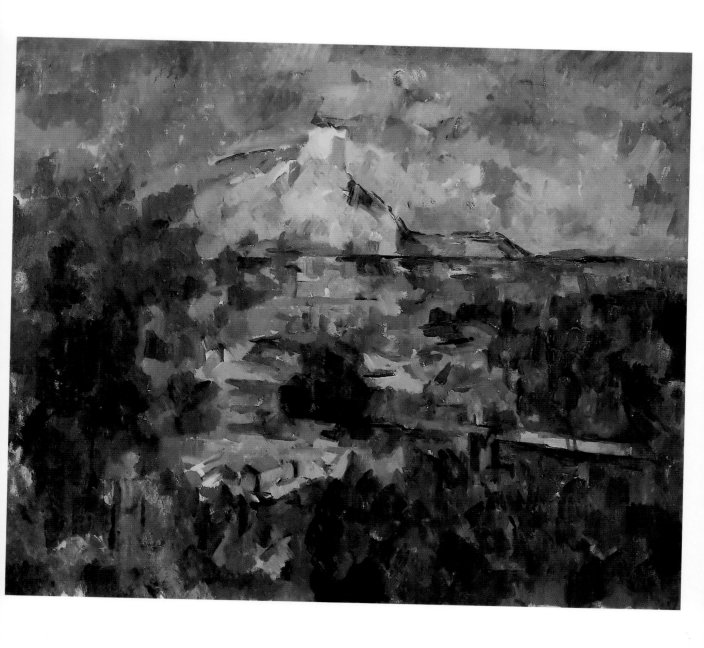

예술적인 산 | 폴 세잔의 〈생 빅투아르 산〉 연작 중 후기 작품들은 추상의 정도가 높다. 모든 요소들은 색채 면들로 변화되었다. 이러한 색면들은 그림에 견고한 구조를 부여했으며, 그 결과 내적인 통일성과 자연의 영속성이라는 인상을 확실하게 전달했다.

최고가 되기까지

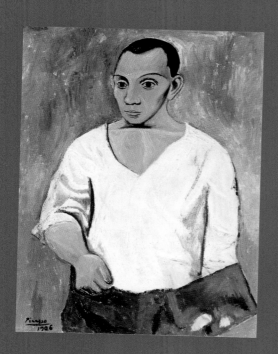

"나는 보다 깊고 깊은 곳을 탐구하고,
세계와 인간들을 이해함으로써
얻은 지식을 우리 모두가 일상에서
쉽게 접할 수 있게 하기 위해서
소묘와 회화를 이용하고자 했소.
이 둘은 나의 무기였거든.
그렇소. 나는 내 그림으로
진정 혁명을 위해 투쟁했다는 것을 깨달았소."

파블로 피카소

심지어 청년기에도……

피카소는 놀랄 만한 예술적 성공을 거두었다. 그는 모더니즘의 모험 속으로 투신하기 전에 아카데미(관제 미술학교)에서 가르치는 모든 양식을 섭렵했다. 호기심이 많았던 그는 아프리카의 부족 미술과 같은 예술적 영감의 새로운 근원을 탐색했다. 억제할 수 없을 만큼 풍부한 창의력을 지녔던 자신이 이미 성취한 것에 만족할 수 없었다.

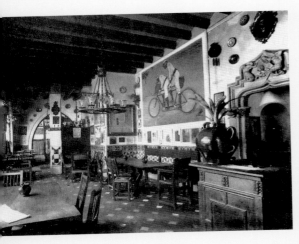

바르셀로나에 있는
예술가의 카페,
엘 콰트레 가츠,
1899년경

바르셀로나와 파리 사이에서

그는 화가가 된 지 얼마 되지 않았을 무렵 바르셀로나와 파리를 오가며 생활했다. 어느 곳에 정착해야 할지 마음을 결정하지 못했기 때문이었다. 19세기에서 20세기로 전환될 무렵 바르셀로나는 파리의 맞수가 될 만큼 예술의 도시가 되어가고 있었다. 카페와 예술가들이 드나들던 음식점에서는 상징주의와 아르누보 등 최신 양식의 장점이 첨예한 논쟁의 주제였다. 예술가들이 물 흐르듯 자연스럽게 모여들던 최신 유행의 장소는 '엘 콰트레 가츠'(Els Quatre Gats, '네 마리의 고양이'라는 뜻. 파리에 있던 '검은 고양이'라는 뜻의 카페 샤 누아를 본떠 만든 곳—옮긴이)였다. 이곳에서 피카소는 보통 자기보다 위 연배였던 친구, 동료들의 캐리커처를 그렸고 그 그림들을 카페 벽에 붙여놓기도 했다. 그는 나비파 미술가들의 양식으로 검은 윤곽선 안에 선명한 색채를 써서 '엘 콰트레 가츠'의 메뉴판을 디자인했다. 1900년 2월 초에 그는 초상화와 소묘는 물론 드가와 툴루즈 로트레크 양식을 모방한 작품들로 전시회를 열었다.

피카소는……

➜ 열네 살 때 이미 아카데미 출신 미술가의 작품을 정확하게 그려낼 수 있었다.

➜ 스무 살인 1901년에 '청색 시기'와 '장밋빛 시기' 회화로 명성을 얻었다.

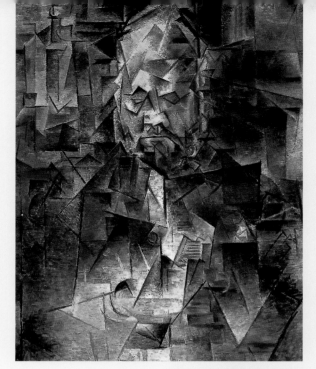

피카소의 화상들

피카소는 1900년 말 파리를 처음 방문했을 때 베르트 베이유 화랑의 페드로 마냑 라는 화상과 알게 되었고, 그와 2년간 계약을 맺었다. 계약서에 의하면 마냑은 피카소에게 한 달에 150프랑 을 지불하는 대신, 그 기간에 그린 모든 작품들을 가져 가게 되어 있었다. 1901년 6월에 앙브루아즈 볼라르(위쪽 큰 그림)의 화랑에서 피카소는 파리에서 처음으로 전시회를 열었다. 그리고 수년 간 볼라르는 피카소의 작품을 취급하는 주요 화상이 되었다. 입체주의 시기에는 다니엘 앙리 칸바일러(위쪽 작은 그림)가 피카소의 작품을 거래했으나, 제1차 세계대전 이후에는 폴 로젠버그, 폴 기욤 등 다른 화상들도 피카소의 작품을 취급하기 시작했다.

파리의 자유인

파리에서 피카소는 처음엔 에스파냐 출신 친구들과 어울렸으나, 곧 프랑스 출신 화가와 작가들을 만났다. 그들은 피카소 주위에 모인 하나의 집단으로 흡수되어, '방드 아 피카소'(bande à Picasso, '피카소 패거리'라는 뜻)가 되었다. 그들 중 하나가 시인이자 예술가이며 비평가인 막스 자코브(사진)였다. 피카소는 자코브와 함께 볼테르가에 있는 비좁은 방에 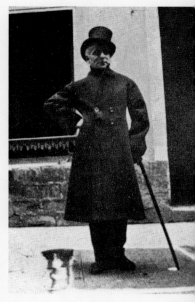 서 함께 살았다. 밤이면 자코브는 좁다란 침대에서 잠을 잤고, 피카소는 그림을 그렸다. 낮에는 그 반대였다.
막스 자코브는 피카소와 함께 바토 라부아르(세탁선이라고 불리던 건물)로 이사를 왔고 절친한 사이로 남았다. 그 후 교제하게 된 이들이 조르주 브라크와 후안 그리스였다. 그들 역시 근대적인 방식의 회화 양식을 모색하던 동료 미술가들이었다.

피카소의 유산

피카소가 사망한 후, 그의 부인 자클린 로크는 피카소가 소장하고 있었던 르냉 형제, 샤르댕, 코로, 쿠르베, 드가, 세잔, 르누아르, 루소, 마티스, 드랭, 브라크, 그리스, 미로의 회화들을 프랑스 정부에 기증했다. 피카소가 소장하고 있던 작품들이 뮈제 피카소(Musée Picasso), 즉 피카소 미술관의 근간을 형성했다. 뮈제 피카소는 1985년 오텔 살레 건물에서 개관했으며, 프랑스 정부에서 부과한 엄청난 상속세를 대신하는 해결책이 되었다.

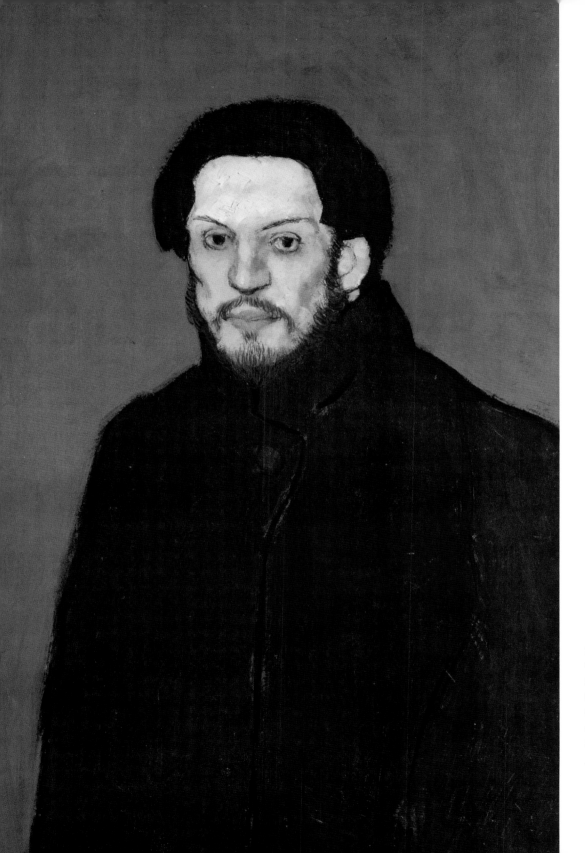

피카소가 그린
청색 시기의 〈자화상〉
(1901)은 생전 처음으로
겪는 패배감과 실망감을
극복하려는, 우울하고도
어쩌면 내적으로 혼란을
겪고 있을 젊은 미술가의
모습을 보여준다.

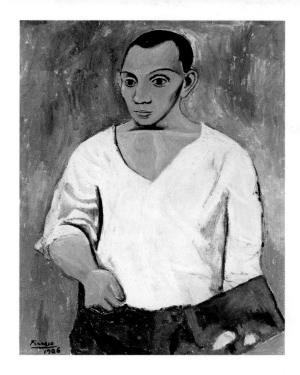

그의 1906년 작품인 〈팔레트를 든 자화상〉은
삶에 대한 새로운 의지와 활력,
그리고 자신감을 보여준다. 피카소는
미술의 혁명을 일으킬 준비를 하고 있었다.

20세기의 천재

피카소만큼 살아 있던 당시부터 광범위한 명성을 누린 미술가는 없을뿐더러,
사망 당시에 전 세계에서 대중적으로나 비평적으로 그런 갈채를 받은 미술가도
없었다. 그토록 많은 시기와 양식을 두루 거쳐 그의 작품들은 미술사의 궤적에
특별한 영향을 미치고 있다. 피카소가 미술사에 미친 영향은 미켈란젤로 또는
페테르 파울 루벤스가 당대의 미술사에 미친 영향력을 훨씬 능가한다.

신동에서 불사신으로

수없이 많이 존재하는 대중매체 또는 비평적 평가와 해석 그 무
엇이든, 의심의 여지없이 전체 미술사를 통틀어 피카소만큼 강렬
한 관심을 끄는 미술가는 없었다.

　　미술계는 그가 세상을 떠나자 인류의 막대한 손실인 양 슬퍼
했다. 서구의 문화는 살아 있는 동안 그를 마치 불사신처럼 여기
는 데 익숙해져서, 자연이 피카소 같은 천재를 오직 한 명만 낳을

> "스물여덟 살 때부터 피카소는
> 돈 걱정을 할 필요가 없었다.
> 38세가 되자 그는 부자가 되었
> 다. 65세에 그는 백만장자였다.
> – 존 버거

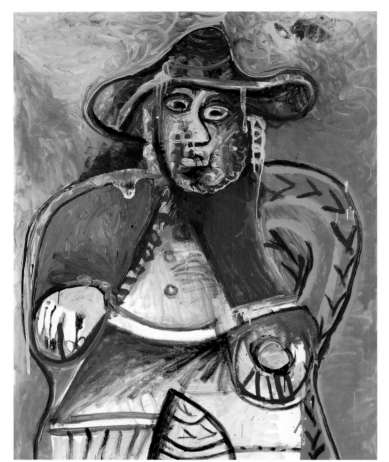

피카소는 세상을 떠나기 전에 자신을 〈앉아 있는 늙은이〉 (1970~71)로 그렸다. 이 작품 속의 요소들은 그가 존경했던 화가들로부터 인용한 것이었다. 이를테면 밀짚모자는 반 고흐에서 유래했고, 불구가 된 손은 르누아르, 완전히 정면인 구도는 세잔의 그림 〈정원사 발리에의 초상〉에서 따왔다.

수 있다는 듯이 내버려지고 배신당한 것처럼 느꼈다. 그의 손길이 닿은 모든 회화, 소묘, 조각 또는 그릇, 이 거장이 휘갈겨 쓴 몇 줄의 글 또는 단어 몇 개가 있는 종이 조각 하나도 수집되었고, 숭배되었으며 비싼 값에 팔렸다. 1950년대에 피카소 작품의 거래액은 상상을 뛰어넘고 이제껏 알려지지 않은 수준으로 급상승했으며, 이 때문에 검소한 집안 출신이던 피카소는 부호가 되었다.

미다스 왕

사실 피카소는 1950년대 훨씬 이전부터 부유했다. 화상들은 1906년부터 그의 작품들을 구입하기 시작했다. 그때부터 피카소에게 쓰디쓴 가난의 시절은 거의 옛날이야기가 되었다. 모든 고난을 같이 나누었던 연인, 페르낭드 올리비에와 함께 했던 바토 라부아르에서의 자유분방한 생활은 극심한 가난에도 불구하고 근심 없이 고양된 정신으로 충만했다. 인상주의 시절 피카소의 그러한 분방한 생활 방식은 예술가가 지니는 근대적인 이미지 중 일부분이었다. 그러나 피카소의 경우 그에 관한 이야기는 신화가 되는 경향이 있다. 이후 피카소는 손대는 것마다 모두 황금으로 변하게 했다는 신화 속 인물인 미다스 왕과 견주어졌다. 그러나 모든 것이 황금으로 변하는 바람에 미다스 왕이 굶게 되었다면, 피카소는 빠르게 선 몇 개만 그은 소묘 또는 판화를 팔아 돈 걱정에서 벗어날 수 있었다. 1919년

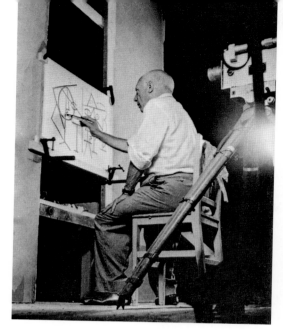

앙리 조르주 클루조의 영화 〈피카소 미스터리
Le Mystère Picasso〉(1955~56)를 촬영하는
동안 찍은 피카소의 초상 사진.

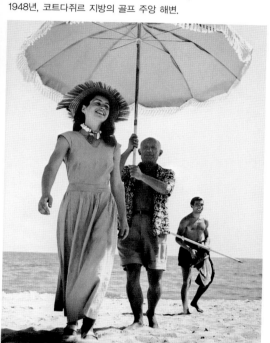

프랑수아즈 질로와 함께 시간을 보내는 피카소,
1948년, 코트다쥐르 지방의 골프 주앙 해변.

에 피카소는 놀랍게도 자유분방한 생활환경을 버리고 안락한 중산층의 생활을 택했다. 그는 아내 올가 코흘로바와 함께 파리에서 가장 멋진 지역의 평수 넓은 아파트로 이사를 갔다. 피카소 부부는 요리사와 흰 앞치마를 두른 하녀, 그리고 언제든지 파리의 잘나가는 사람들이 모여드는 무도회와 파티로 자기들을 태워다 줄 수 있는 운전사를 두고 살았다. 이런 생활은 1930년까지 지속되었다. 이때 피카소는 부아즐루 지역에 있는 17세기에 지은 성을 두 번째 집으로 구입했다. 얼마 후 이 성은 그들의 결혼생활이 파경에 이른 후 부인 올가에게 양도되었다.

그 외의 아파트와 영지, 저택과 성들이 그의 삶에 등장했다가 사라졌다. 이런 장소들은 보통 피카소의 아내 또는 연인이 그 다음의 아내나 연인으로 바뀌었다는 사실을 알려주는데, 엑상프로방스 지역에 있는 보브나르그 성에서 피카소의 이런 행각은 종지부를 찍었다. 보브나르그 성은 1958년 피카소와 그의 두 번째 부인이 된 자클린이 은퇴한 후 종착한 곳이다. 피카소 드라마의 마지막 장면은 이곳과 라 칼리포르니(La Californie, 남프랑스 무쟁에 있는 저택)에서 피카소 후기의 대작이라는 형식으로 나타난다.

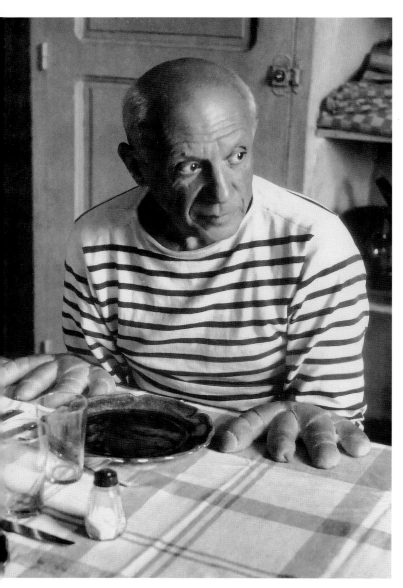

아침식사 때 롤빵을 손가락처럼 배열한
피카소를 보여주는 유명한 사진.

신화와 창의적인 활기

비록 말기에는 극심한 비난을 받았음에도, 피카소가 맹목적으로 때로는 과도하게 숭배를 받았던 이유는 무엇일까? 의심의 여지없이 피카소는 20세기의 이미지에 중대한 공헌을 했다. 입체주의 개념은 그의 이름과 매우 밀접히 연결되어 있어서 그 시대의 모든 다른 화가들은 피카소의 그늘에 가려 어느 정도 사라지는 느낌이다. 그는 사실상 모든 장르와 양식들에 달려들어 그것들을 분해하며 초토화시키고 파괴했다. 그것은 완전한 폐허 속에서 새로운 '피카소 양식'을 창조하기 위한 작업이었다. 일단 피카소는 모든 새로운 양식들을 만든 특출한 창조자라는 자신에 대한 신화를 정립한 후, 프로보카퇴르 즉 도발자의 역할을 연기하며 기뻐했다. 도발자란 자신에게 감탄하고 놀란 관중들에게 해결해야 할 새로운 퍼즐을 던져주는 것을 무엇보다도 즐기는 광대이다. 피카소는 하루 종일을 해변 또는 투우장에서 보내는 것처럼 한 장의 소묘를 하는 데 15시간을 보내거나, 전혀 쉬지 않고 이젤 앞에 서서 9시간을 보낼 수 있었다. 그는 분명 꺼지지 않는 창조력을 배경으로 자신의 일생을 하나의 미술작품으로 만들었다. "나는 찾지 않고, 발견한다(Yo no busco, encuentro)"라는 유명한 피카소의 경구는 그의 마르지 않는 창조력의 핵심을 정확히 표현하고 있다.

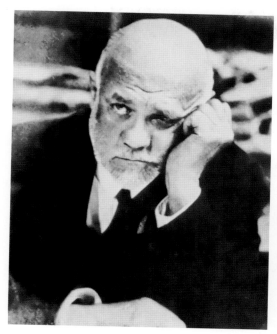

피카소가 초기에 거래했던 화상 중
한 명인 앙브루아즈 볼라르.
피카소 이전에 세잔도 그의 초상을 그렸다.

독일 태생 화상인 다니엘 앙리 칸바일러는
피카소의 삶이 끝나는 순간까지
그에게 충실했던 화상이다.

삶을 향한 만족할 줄 모르는 욕망

피카소의 방대한 작품에는 당황스러울 만큼 수
많은 찬사가 이어졌다. 피카소가 사람들을 매혹
했던(그리고 여전히 매혹하는) 부분은, 바로 작고
우아한 손과 꿰뚫는 듯한 눈을 지녔던 이 땅딸막하며 카리스마 넘치는 에스파냐 남자가 소유했던 생
명력이었다.

심지어 가장 비참한 환경에서도 그는 오직 줄무늬 셔츠와 샌들을 신고 스스로를 길들여지지 않는
반역자로 연출했으며, 과거의 미술가들과 당대 모든 미술가들을 분석했고, 물론 그들을 능가했다.
그의 친구인 시인 기욤 아폴리네르는 피카소를 두고 이렇게 말했다. "피카소는 미켈란젤로가 '독수
리'라는 말로 높이 평가했던 부류로 언급된 인물들 중 하나다. 독수리들은 그 시대 모든 사람들보다
높이 비상하기 때문에, 구름을 돌파해 태양에 도달한다."

그는 삶에 대해 만족할 줄 모르는 욕망을 지녔지만 매일매일을 충실하게 살며 끊임없이 작업할
수 없다는 것을 참지 못해 불안해했다. 말년에 피카소를 특히 괴롭혔던 생각은 바로 죽음에서 벗어
날 수 없다는 것이었다. 그에게 죽음은 모든 창조적인 작업에 종지부를 찍는다는 것을 의미했다.

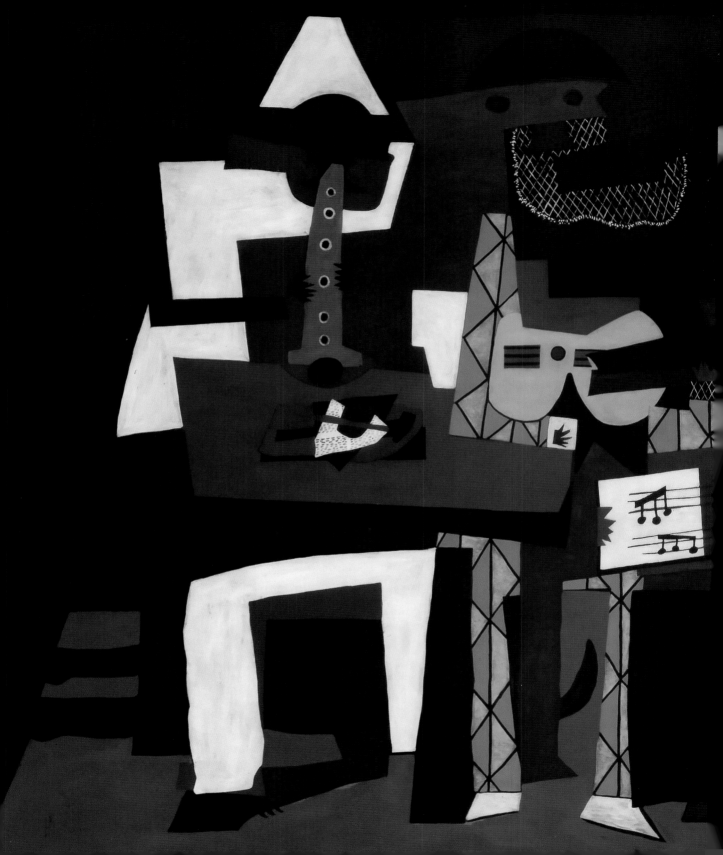

양식의 종합 | 〈세 악사〉(1921)라는 제목이 붙은 이 그림은 종합적 입체주의 시기의 가장 중요한 작품들 중 하나로 꼽힌다.

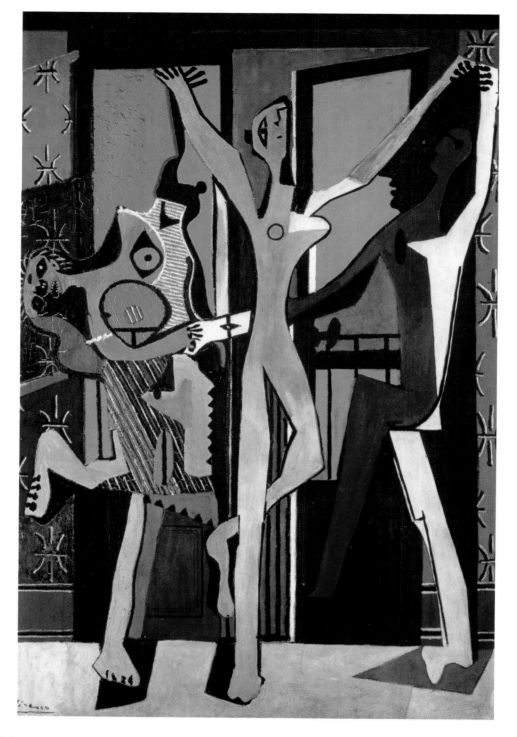

주제의 전환 │ 1925년 작품인 〈춤〉은 이 그림이 착수되던 시기에 세상을 떠난 피카소의 젊은 시절 친구 라몽 피초트의 그림자가 드리워진 나머지, 으스스한 디오니소스 제의의 분위기마저 풍긴다.

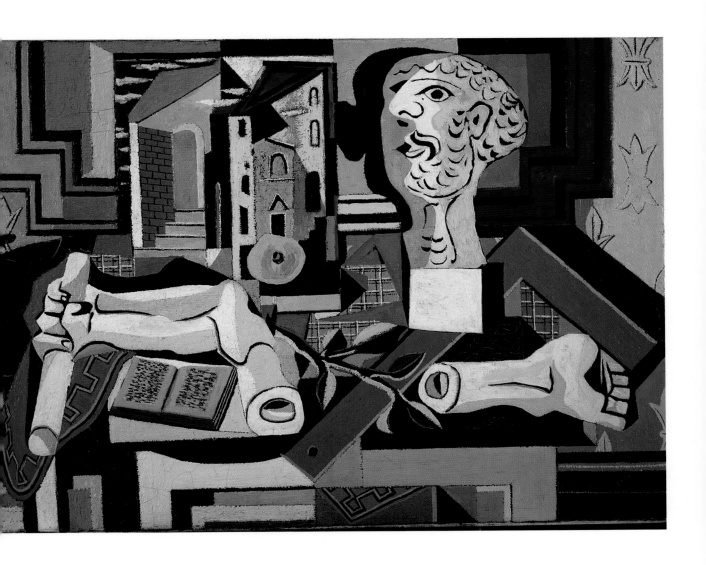

예술의 아이러니 │ 〈석고 두상이 있는 작업실〉(1925)에서 피카소는 고전 시대의 두상을 조롱하는 것처럼 보인다. 피카소는 두상에 자신의 인상착의와 부조를 함께 그려 넣었다. 이 시기에 그는 고전적인 전례들과 고대의 모티프들을 폭넓게 이용했다.

예술

"어떤 때는 이것, 다른 때는 저것,
나는 내가 본 것을 그린다오.
나는 그것에 관해 골똘히 생각하거나, 실험하지 않소.
내가 말하고자 하는 것이 있다면,
필요하다고 생각하는 방식으로
그것을 말해버리지. 과도기의
예술이란 존재하지 않아요.
오직 좋은 예술가와
그리 좋지 않은 예술가가 있을 뿐이지."

파블로 피카소

여러분은……

Focus

피카소의 작품을 양식의 분류함에 깨끗하게 정리할 수 없다. 피카소는 열아홉 살인 비교적 어린 나이에도 상징주의부터 후기인상주의, 그리고 아카데미의 형식적인 양식까지, 그 당시에 존재하던 모든 양식으로 그림을 그릴 수 있을 정도로 미술에 정통했다. 그러나 그는 일단 한 양식을 완전히 정복하면 곧 싫증을 내고 다른 양식으로 옮겨갔다. 피카소는 입체주의를 통해 미술에서 진정한 혁명을 일으키는 새로운 종류의 회화를 창안했다.

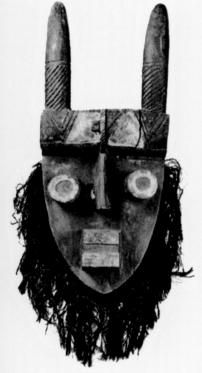

아이보리 코스트 지역의
그레보 부족의 가면은
피카소의 소장품 중 하나였다.

아프리카와 오세아니아 미술

1907년 어느 여름날 파리를 이리저리 걸어 다니던 피카소는 트로카데로 박물관의 민족학 소장품과 우연히 마주쳤다. 그는 아프리카와 오세아니아의 조각과 가면에 깊은 감명을 받았다. 그것들은 공포, 놀라움, 기쁨, 평온함 등 인간의 깊고 원초적인 감정을 강력하게 표현하는 것처럼 보였다. 피카소 이전에 앙드레 드랭과 앙리 마티스가 그랬던 것처럼, 그는 아프리카와 오세아니아의 가면과 조각품들을 모으기 시작했다. 그 당시 이런 물건들은 파리의 벼룩시장에서 매우 싼값으로 구입할 수 있었다. 세월이 흐르면서 피카소는 점차 그런 작품들의 형식적 특징에 몰두했다. 그 당시는 심지어 아프리카와 오세아니아의 가면과 조각품들이 미술로 인식되지 않았을 때였다. 그것들은 피카소의 작품에 직접적으로 영향을 미치지 않았으나, 단순하며 기하학적인 형태와 약호로 표현된 상징들은 여러 번 그에게 중요한 영감으로 작용했다.

영감이란……

➡ 세잔과 비유럽 지역의 미술작품은 피카소의 작품 전개에 영감을 주었다.

➡ 전반적으로 모더니즘에 영감을 제공했다는 점에서 입체주의는 중요했다.

콜라주 발명

조르주 브라크는 장식미술가와 벽화가로 교육을 받았다. 그러므로 브라크가 벽지의 무늬를 그림의 구성 안에 포함시키려고 그것을 캔버스에 붙이겠다는 아이디어를 떠올린 것은 전혀 놀라운 일이 아니었다. 그는 모조 나무판과 오린 신문지 등 다른 것들도 캔버스에 붙여나갔다. 이것이 콜라주의 발명이었다. 피카소는 이 기법을 익혀 콜라주로 걸작을 창조했다. 동시에 그는 카드보드지로 만든 구조물을 실험했고, 이 구조물들은 조각에 혁명을 일으킨다. 콜라주와 3차원 몽타주는 현대 미술에서 가장 중요한 두 가지의 기법적 자산이 되었다.

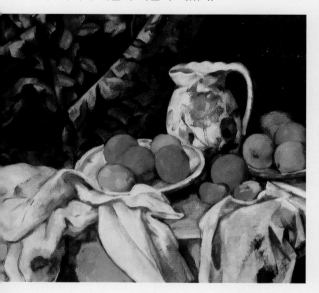

세잔, 입체주의의 아버지

폴 세잔(1839~1906)은 인상주의의 시기를 거친 후 남부 프랑스 프로방스에 있는 고향으로 내려와 새로운 양식을 향해 정진했다. 그의 새로운 양식은 고전 전통의 지속이었으나, 자연에 대한 철저한 연구가 결합된 것이었다. 우선 세잔은 공간과 깊이, 3차원성과 부피를 다시 찾아오는 데 흥미를 느꼈다. 그가 되찾으려 한 것들은 인생주의가 간과했다고 보이는 구성의 요소했다. "자연은 원뿔과 구, 원통형으로 파악해야 한다"는 가장 자주 인용되는 그의 견해가 그가 입체주의를 예견했다는 의미는 아니다. 세잔의 첫 번째이자 유일한 예술적 목표는 작품의 구성을 견고하게 만들기 위해 스스로 자연에 대한 인식을 강화하려는 것이었다.

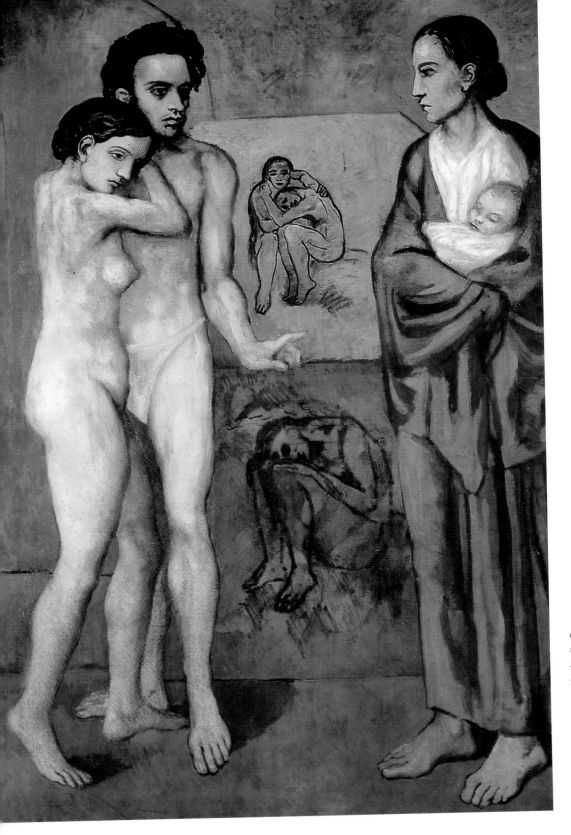

〈인생〉(1903)은 피카소의
청색 시기 작품들 중 가장
중요한 그림으로 손꼽힌다.
인생의 여러 시기라는
대중적인 주제를 지향했던
이 그림은 피카소를
사로잡았던 두려움을
보여준다. 벽에 그린, 마치
태아처럼 웅크리고 앉은
인물의 자세는 제 목소리를
찾아내지 못했던 미술가
피카소를 상징한다.

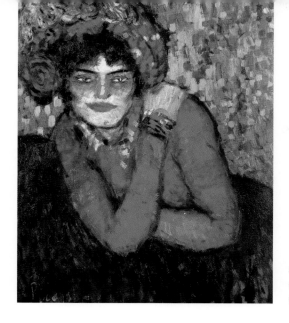

피카소는 초기작들에서 선배 화가들의
여러 양식을 영리하게 구사했다. 이 작품의 경우
반 고흐와 툴루즈 로트레크의 영향이 느껴진다.

모든 양식의 거장

피카소는 속박 받지 않는 예술적 자유와 새로움의 필요성을 상징했다. 물리학의 아인슈타인과 정신분석학의 프로이트처럼, 피카소는 자신의 친구들에게뿐만 아니라 대외적으로도 미술의 대표적인 천재, 회화의 초인으로 간주되었다. 심지어 그가 살아 있는 동안에도 피카소는 대중에게 신화적인 존재로 변해갔다. 그는 언제나 예술 논쟁의 중심에 위치했다. 그리고 그는 논쟁에서 승리자가 되는 방식을 알고 있었다.

신출내기 화가 시절

심지어 피카소도 오랜 견습 시절을 거쳤다. 사실 그는 아홉 살 때부터 소묘와 회화를 시작했다. 그를 가르친 최초의 선생이자 스승은 아버지였으나, 뒤이어 코루나, 바르셀로나, 마드리드 미술학교에서 받은 아카데미의 교육은 집중적이고 체계적이었다.

> "나는 언제나 자연에 대한 시각을 잃지 않으려고 노력한다. 내가 원하는 것은 유사성, 곧 현실보다 더 현실적이어서 초현실의 수준에 다가가는 보다 심오한 유사성이다."
> – 파블로 피카소

그러나 아카데미의 교육은 그에게 실망을 안겨주었다. 피카소가 거기서 배워야 했던 것은 조각상을 보고 소묘하는 것, 그리고 이후에는 실물 데생이 전부였다. 청년 피카소는 아카데미의 교육보다 나은 곳을 찾으려고 바르셀로나와 파리

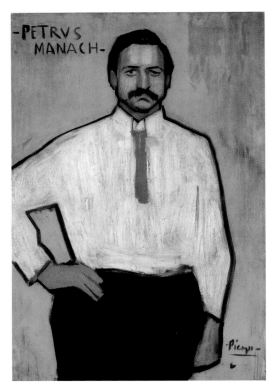

피카소의 그림을 거래했던 최초의 화상인
페드로 마냑은 1901년에 청년 피카소가
파리에 정착할 수 있도록 도움을 주었다.

의 예술 집단들을 탐색했다. 1901년 파리의 베르트 베이유 화랑에서 비교적 성공적인 개인전을 치른 후, 피카소는 볼라르 화랑의 개인전으로 큰 성공을 거두었다. 볼라르 화랑의 피카소 전시에서는 전시가 시작되기도 전에 전체 65점의 회화와 소묘 중에서 열다섯 작품 이상이 팔려나갔다. 어떤 비평가는 피카소가 초기에 인용하거나 차용했던 많은 다른 화가들을 언급했는데 그의 지적은 옳았다. "들라크루아, 마네, 모네, 반 고흐, 피사로, 툴루즈 로트레크, 드가……. 그러나 이들 모두는 사라졌다. 일단 피카소가 체득하기만 하면 그들은 모두 사라진다. 그가 자기의 독특한 양식을 창조하는 것을 여전히 가로막는 것이 바로 그 자신의 에너지라는 점은 분명하다. 이처럼 휘몰아치며 변덕스럽고 불타는 청춘의 특성이 그의 개성인 것이다." 이처럼 다른 양식들을 정복하고 섭렵하는 것은 피카소가 화가로 활동하는 동안 전개된 모든 양식적인 단계에서 어느 정도 나타난다. 그는 흥미 있는 모든 것들을 바라보고 탐구했으며, 무엇인가 새로운 것으로 변형시켰다. 자기식의 변형은 고전적인 꽃병, 로마 시대의 석관, 이베리아 또는 아프리카 지역의 조각품, 푸생, 들라크루아 또는 벨라스케스 같은 거장들, 또는 모네와 반 고흐 같은 근대의 거장들에서부터 시작될 수 있었다. 그것들을 분석하고, 다른 모양으로 새로 만들며, 마지막으로 그의 창조적 재능의 본질인 능숙함과 창의력을 이용해 그것들을 종합했던 것이다.

처음으로 작품을 팔아 성공을 거두었음에도, 장기적으로 보았을 때 파리에서 피카소의 상황은 바뀌지 않았다. 가난과 끊임없는 작업에 지치고, 대중의 무관심에 실망을 느꼈던 피카소는 가족들이 있는 바르셀로나로 돌아왔고, 그곳에서 다시 예술가들이 모이는 카페를 전전하기 시작했다.

청색 시기와 장밋빛 시기

1901년의 〈자화상〉(22쪽)은 첫 번째 전환점이 되었다. 굶주린 듯한 인물은 이후 등장하는 승승장구하는 미술가의 우쭐한 자세와는 완전히 다르다. 바르셀로나와 파리에서 그는 자유분방한 보헤미안의 생활양

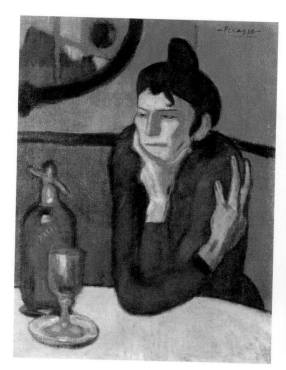

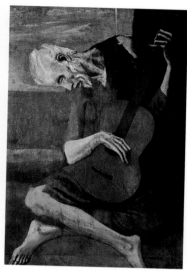

〈압생트를 마시는 여인〉(1901)은 피카소 이전에 바로 이 주제를 화폭에 담았던 드가의 영향을 보여준다.

청색 시기에 다룬 주제들은 1901년 파리에 정착한 청년 피카소의 고생을 반영하여 감상적이고 침울하다.

식을 즐겼다. 피카소가 인상주의 말기 양식에 충실했더라면, 벨 에포크 시기의 파리는 피카소에게 정복되었을 것이다. 그러나 만약 그랬다면 그는 다른 화가들의 양식을 모방하는 이류 미술가에 불과했을 것이다. 청색 시기에 그는 이전 시대의 양식보다는 자신의 느낌에 집중하여, 처음으로 진정 새로운 영역으로 진입했다. 하지만 파리의 대중은 이러한 그림을 전혀 받아들이지 않았다. 그는 비록 카탈루냐 미술계에서 여전히 중심인물이었지만, 경제적으로 최악의 시기를 맞게 되었다. 피카소 이전에 인상주의자들이 그랬던 것처럼, 피카소는 대도시의 카페와 술집, 대로의 어두운 구석, 벨 에포크의 그늘에서 주제를 발견했다. 그가 주제를 발견했던 장소는 사회의 주변으로 내쫓기고 사회에서 거부된 이들, 곧 거지, 매춘부, 주정꾼, 늙고 병든 이들뿐만 아니라 절망에 빠진 연인들, 고독한 이들이 들끓고 자살이 횡횡하는 곳이었다. 언제나 가난하며, 무정부주의적이고, 혁명을 꿈꾸며 예술의 자유를 추구하는 생활을 통해 그는 매일매일 모든 사회적 진보의 감춰진 이면을 보았고, 그곳에서 보면 오직 승자만이 진보의 열매를 차지할 수 있었다.

1904년 4월 피카소가 파리로 와서 정착한 일은 비단 거주지의 변화뿐만 아니라 양식의 변화를 가져왔다. 몽마르트르와 그곳의 새로운 예술적인 환경에 자극을 받았고, 연인 페르낭드 올리비에에게서 영감을 얻어 피카소가 구사하는 색채는 환해졌다. 점차 그의 그림 속에서 우울하고 어두운 분위기를 주는 인물들은 사라지고, 곡예사, 어릿광대, 꿈꾸는 청년들 같은 인물들이 그 자리를 대신했다. 이제 그가 사용하는 색채는 밝고 따뜻해졌으므로, 1904년부터 1906년까지는 '장밋빛 시기'라고 분류된다. 비록 어

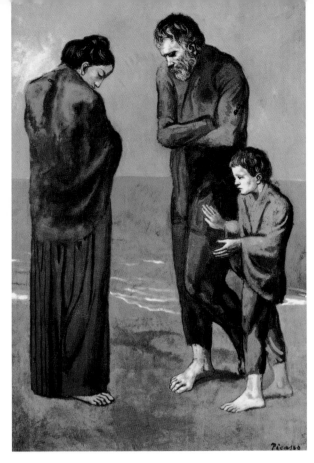

온통 푸른색에 젖어 있는
〈바닷가의 가난한 사람들〉(1903)은
절망과 희망 없음의 상징이다.

렴풋이 우울한 기운이 느껴지나, 그 안에서 삶에 대한 긍정이 새롭게 움트는 것을 확인할 수 있다. 1905년 초 그는 스뤼리에르 화랑에서 이러한 새로운 그림들로 전시회를 가졌고 성공을 거두었다. 시인이자 미술평론가인 기욤 아폴리네르의 펜에서 나온 시적인 두 편의 글을 통해 피카소는 아폴리네르와 새롭게 우정을 맺었고 풍성한 성과를 얻게 된다. 그것은 마치 불행의 주문이 풀어지는 순간과도 같았다. 또한 거트루드와 레오 스타인 남매와의 교제에 고무되어 실험과 모색의 시기가 시작되었다. 이들은 최초로 피카소의 작품을 모은 수집가들이었다.

　〈거트루드 스타인의 초상〉(43쪽 왼쪽)을 보면 피카소가 명쾌함과 3차원적 형태를 새롭게 추구하는 양상을 볼 수 있다. 이러한 경향은 그 당시 파리에서 열렸던 세잔의 대형 회고전에서 피카소가 본 그의 말기 회화에서 영감을 얻은 것이었다. 피카소의 새로운 회화에서 우리는 또한 그가 고대 이베리아 조각에 열중하고 있다는 인상을 받게 된다. 피카소는 원시 미술로부터 영감을 이끌어 온 최초의 미술가로 손꼽는다. 1906년 가을, 피카소는 〈팔레트를 든 자화상〉(23쪽)을 그렸다. 장밋빛 시기의 작품들과는 반대로, 이 자화상의 인물은 그 당시 나무 조각품과 비슷하게 견고하고 평평하며 거친 윤곽선을 보여준다. 그러나 새로운 양식은 이런 류의 그림 속에서, 입체주의라는 전 미술계를 뒤흔들 모험 속으로 도약할 발판을 마련하며 발전하는 중이었다.

회화의 모험 〈아비뇽의 아가씨들〉

"나는 '아름다움'에 대해 말하는 이들을 혐오합니다. 아름답다는 것이 무엇입니까? 회화에서 여러분은 문제에 관해 이야기해야 합니다. 회화는 탐구이며 실험일 뿐입니다. 나는 한 점의 미술작품으로 그림을 그리지 않아요. 그림들은 모두 실험입니다. 나는 언제나 실험하고 있고, 이렇게 모색하고 모색하다 보면 논리적인 발전이 따르게 되지요."

피카소

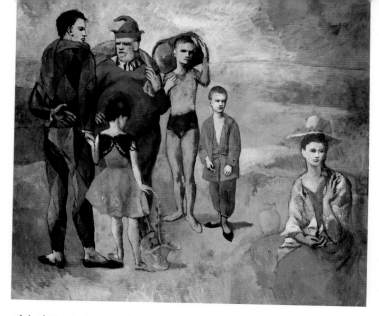

주제와 색채가 보다 환해진
장밋빛 시기의 작품인
〈곡예사들〉(1905)은 기욤 아폴리네르,
페르낭드 올리비에, 앙드레 살롱,
막스 자코브가 등장하는 '우정의 그림'이다.

미술사를 보면 그 그림의 양식과 영향력 때문에 주요 작품으로 꼽히는 그림들이 있다. 그런 작품들 중 하나가 〈아비뇽의 아가씨들〉(44쪽)이다. 이 그림은 바르셀로나의 카레르 아비뇨 지역에 위치한 한 매음굴에 있는 일곱 사람을 그린 습작이었다. 피카소는 젊은 시절 그곳을 자주 드나들었다고 한다. 끊임없이 고쳐 그린 후, 이 작품은 뚫어질 듯 바라보는 눈에 날카롭게 각진 여성의 몸을 그려 무서운 느낌마저 주는 군상으로 완성되었다. 몇몇 여자는 아프리카의 가면을 쓴 것처럼 보이고, 그들은 배경 속에 단단히 얼어붙어 있다. 그들이 있는 방은 그림 퍼즐 안에 존재하는 듯 기울어져 있다. 인물들은 바닥을 딛고 서 있는 것이 아니라 배경과 융합된다. 만화경처럼 펼쳐진 파편들과 신체 속에서 중심점은 존재하지 않았다. 또한 정지한 곳도 지평선도 없었다. 더욱이 고정된 초점도, 통일된 공간의 깊이, 또는 광원도 존재하지 않았다. 왼쪽의 세 여자는 이집트 또는 아르케익 시기 그리스 조각을 떠올리게 만든다. 오른쪽에 있는 두 여자는 특별히 아프리카 부족의 가면처럼 대담하게 표현되어 우리를 놀라게 한다. 이 그림은 회화의 전통에 대항하는 피카소의 투쟁이 시작됨을 알리는 예포였다. 그럼에도 피카소는 투쟁의 대상인 회화의 전통을 형태와 색채의 화수분으로 계속 이용했다.

입체주의의 형태 언어

"당신이 그림을 여러 번 계속 다시 그리다보면 망쳐버릴 수밖에 없을 거요. 어떤 미술가가 아름답다고 생각한 것을 망칠 때면, 그는 사실 아름다운 것을 제압하는 것이 아니라 그것을 보다 근본적인 것으로 만들려고 변형하고 압축하는 것이라오." 이 말은 피카소가 쉬지 않고 회화를 창조하는 과정을 기술하려 한 것이었다. 입체주의는 브라크와 피카소가 그린 일련의 풍경화 습작에서 진화했다. 이 풍경화 습작들은 그들에게 대단한 영감을 주었던 세잔의 발자취를 따라 남프랑스에서 작업했던 그림이었다.

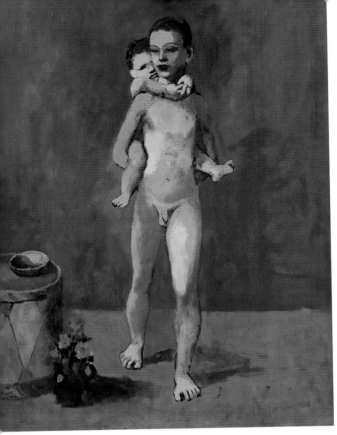

페르낭드와 고졸에서 여름을 보낸 후 그린
피카소의 그림에는 그림에 대한 그의 결의와
확신이 새롭게 등장했다.

그렇다면 입체주의 그림은 무엇인가? 피카소와 브라크는 새로운 양식으로 자연주의 전통을 전복하는 것이 아니라, 회화에 형상과 3차원성의 회복을 바랐다. 정물화, 풍경화, 볼라르와 칸바일러의 초상화(21쪽)를 비롯한 인물화 등 그림의 출발점으로 작용한 것은 여전히 실제의 대상이었다. 입체주의 회화의 기초적인 구성 요소들은 비환각법적 접근, 기하학적 형상, 단순한 부피, 무채색, 그리고 마지막으로 균형이다. 위에 언급한 모든 요소들로 입체주의 회화의 화면이 구성된다. 아폴리네르가 썼던 대로 "시각적 사실에서 빌려 오지 않고 '이해된' 사실의 요소들로 새로운 총체성을 그리려는" 동일한 창조적 충동에 구성과 해체가 이용되었다.

간단히 말하면 입체주의 회화는 대상들을 모사하지 않고, 바라보는 새로운 대상, 독립적인 시각적 대상, 그리고 곡선과 직선, 여백과 색채 영역, 빛과 어두움, 시각적 환상과 그에 대한 반대 등, 서로 대응하는 형식적 요소들로 조화로운 균형을 이룬 시각적 구조를 창조하려는 것이다. 이렇게 분해하고 재구성하는 즐거움이 지나쳐서인지 그림은 거의 읽을 수 없었고, 최초의 모티프들을 거의 알아볼 수 없게 되었다.

이때 브라크가 구세주가 되었다. 그는 객관적인 사실을 암시하는 방법으로 무늬 있는 벽지와 신문에서 오려낸 조각들을 그림에 부착했다.

종합적 입체주의에서 그림은 보다 감각적이고 직접적으로 인식할 수 있었다. 제1차 세계대전이 일어나기 전 몇 년 사이에 피카소가 그린 많은 회화에서 해체하고자 하는 욕구가 사라지고 대신 장식의 기쁨이 등장했다는 말은 결코 과장이 아니다.

입체주의 조각

콜라주로 작업하던 시기에 피카소는 또한 카드보드지와 철사로 3차원의 구조물을 만들고 그 위에다 색을 칠했다. 평면과 파편화된 구조물에서 시작해 1915~16년에 색칠한 나무토막과 못, 줄로 만든

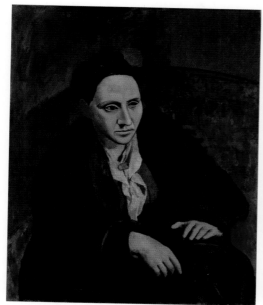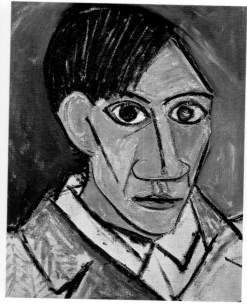

환조 구조물이 등장하기까지 형태는 여러 단계를 거치며 발전했다. 이 같은 피카소의 발명은 조각 영역에서는 혁명적인 혁신의 시작이 되었고, 곧 다른 조각가들에게 채택되어 더욱 진화했다. 종래의 조각은 진흙으로 살을 붙여가며 형상을 만드는 소조 또는 나무나 돌에서 파내는 것이었다. 이제 조각은 기존의 오브제들을 조합하는 과정의 결과로 얻은 형태들을 이용할 수 있게 되었다.

피카소와 신고전주의

1916년부터 1925년 사이에 피카소는 화가로서 자신의 역량을 이루는 기반 가운데 하나인 아카데미 양식으로 돌아왔다. 그것은 아마도 피카소가 극장 작업을 했던 경험의 결과인 듯하다. 작곡가 에릭 사티와 작가인 장 콕토는 자주 피카소를 무대 미술가로 기용했다. 특히 콕토는 피카소와 발레 뤼스('러시아 발레단'이라는 뜻) 감독인 디아길레프를 연결시켜주었다. 콕토는 디아길레프의 〈파라드Parade〉에서 피카소가 무대 장치와 의상을 맡도록 설득했다. 피카소가 참여한 〈파라드〉는 1917년 5월 파리에서 초연되었다. 입체주의 시기 이후 피카소는 극장 경험을 통해 다시 아카데미에서 다루는 고전적인 방식으로 인간 형상을 그릴 기회이자 구실을 얻게 되었다. 피카소가 장밋빛 시기에 그렸던 코메디아 델라르테의 광대 아를레키노와 고전적인 가면들이 이 시기에 다시 화면에 등장한다. 그리고 피카소는 로마에 머물면서 이후 그의 아내가 되는 올가 코흘로바를 처음으로 만난다.

 피카소는 시스티나 성당에 그려진 미켈란젤로의 무녀들(Sibyls)에게서 영감을 얻어 거대한 여성상

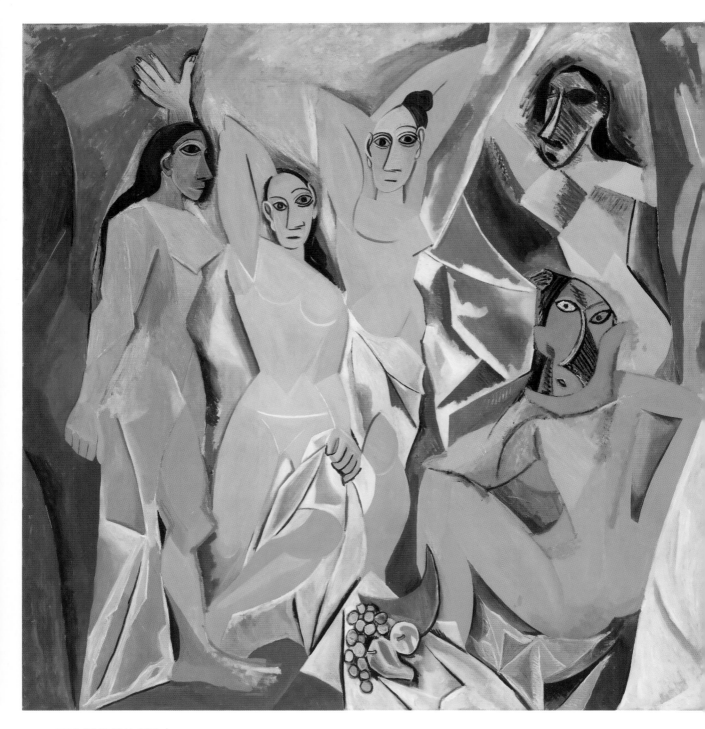

모더니즘의 핵심 작품 │ 〈아비뇽의 아가씨들〉(1906~07)은 전례 없는 수많은 습작과 스케치로 거둔 성과였다. 이 작품에서는 작품을 실험하며
느꼈을 피카소의 희열과 입체주의의 문턱에 선 그의 모험심이 엿보인다. 강하게 양식화된 누드의 여인들은 마치 호박 속에 박힌 것처럼 주위에 갇혀 있는
듯하다. 이처럼 새롭게 등장한 견고함은 인상주의의 '순간성'에 대한 일종의 반격이다.

생리학적인 눈 │ 초기 입체주의 시기에 피카소는 회화의 형식적 측면에 완전히 몰두했다. 그가 떠올렸던 애매한 형태들은 자주 그림 퍼즐 같았다. 거트루드 스타인은 피카소에게 당시 프랑스어로 번역되었던, 심리학자 헤르만 헬름홀츠와 빌헬름 분트의 시각에 대한 연구서들을 소개해주었다고 한다.

부조 원근법 │ 최초의 입체주의 회화들은 주제가 그림 밖으로 비스듬히 기울어지는 3차원의 형태와 원근법으로 유명하다.

콜라주 | 콜라주는 브라크가 창안한 것이었다. 그러나 피카소는 1912년 작인 이 작품에서 보듯이 곧 콜라주 기법을 손에 익혀 일련의 걸작들을 창조했다.

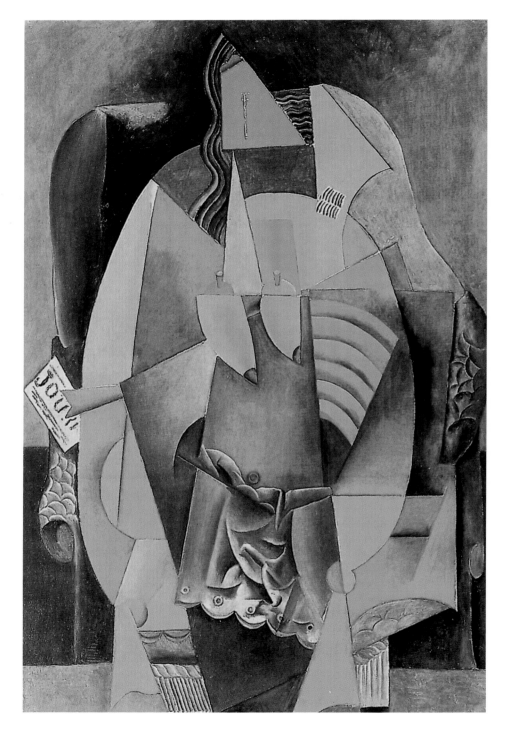

의자에 앉은 여인 │ 콜라주로 실험한 시기를 거친 후 피카소는 순수하게 회화적인 수단으로 콜라주를 창조할 수 있을 만큼 능숙해졌다. '가슴에 박힌 못'처럼 잔인한 세부는 피카소가 콜라주 기법으로 성취했던 '낯설게 하기 효과'를 강화한다.

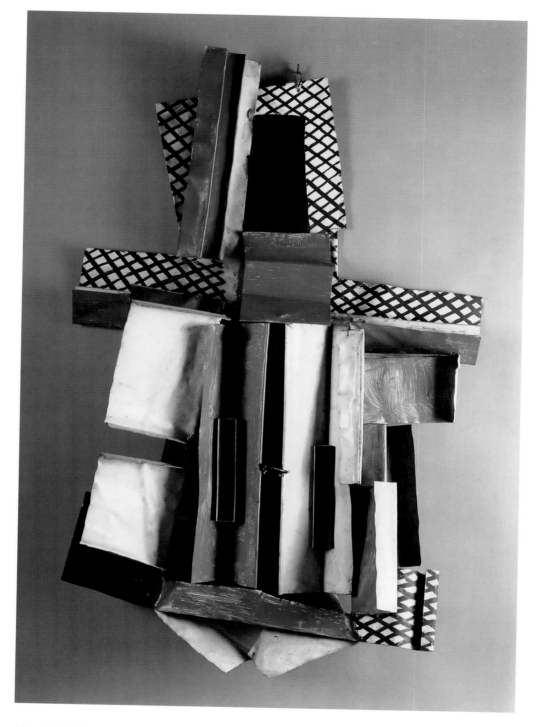

부조 구조물 │ 피카소는 카드보드지, 종이, 줄, 얇은 금속판, 철사 같은 단순한 물체로 최초의 3차원적 구조물을 만들었다. 이런 기법은 조각에 혁명을 일으키게 된다.

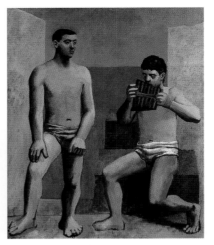

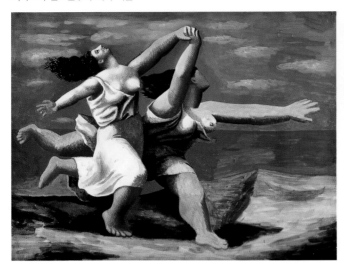

피카소의 신고전주의 시기 작품

1920년대에 피카소는 출발점으로 되돌아왔다.
고전적인 인체와 탄탄한 구성은 피카소의
신고전주의 시기 회화의 특징이다.

을 그렸다. 이 여자들은 마치 올림픽 경기에서처럼 캔버스를 가로질러 뛰거나, 고대 그리스의 의상을 입고 해변에서 장난을 치고 있다. 같은 시기의 작품으로는 악기가 놓인 지중해식 정물화도 있다. 기하학적인 윤곽선에 밝은 색채로 그려진 이런 정물화들은 아내 올가, 그리고 아들인 파울로와 함께 지내며 피카소가 느꼈던 행복을 반영하는 듯하다. 피카소는 더 이상 '형태의 파괴자' 역할을 담당하지 않았고, 대신 '형태의 마술사' 역할을 맡았다. 피카소는 마치 블록 상자 안에 있는 다양한 형태와 색채로 그림을 능수능란하게 다뤘던 것이다.

피카소와 초현실주의

1924년에 피카소는 다시 무대의 부름을 받았고, 사티의 음악에 맞춘 마신(Leonid Massine)의 발레 〈메르퀴르(Mercure)〉의 무대 장치와 의상 디자인 일을 수락했다. 그러나 이번 작품은 초연에서 성공하지 못했다. 이 작품에 찬사를 보낸 유일한 사람은 앙드레 브르통이었다. 그는 같은 해 10월 《초현실주의 선언》을 출간했고, 거기서 초현실주의를 이렇게 정의했다. "초현실주의는 심지어 오늘날에도 간과되기는 하지만 어떤 종류의 연상에서 드러나는 보다 차원 높은 현실, 모든 것이 가능한 꿈, 그리고 통제받지 않고 자유로운 사고의 유희에 대한 신념에 근거한다." 〈아비뇽의 아가씨들〉(44쪽)은 근작 〈춤〉(30쪽)과 함께 1925년 7월 발간된 초현실주의 정기간행물 《초현실주의 혁명(La Révolution Surréaliste)》 제4호에 실렸다. 〈춤〉에서 잔인하게 변형된 춤추는 인물들은 1907년 작인 〈아비뇽의 아가씨들〉과 같은 양상을 보였다. 〈

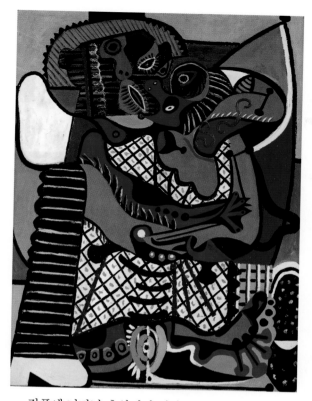

춤〉 이후 얼마 지나지 않아 제작된 작품 〈키스〉는 뚜렷하게 성적인 주제를 다루었고, 색채와 형태를 마치 법석대는 디오니소스 축제처럼 뒤섞은 모습을 보여준다. 이 같은 그림들을 통해 피카소는 신상 파괴를 일삼는 초현실주의에 가까워졌다. 사실 피카소는 언제나 초현실주의의 영향이 없었다고 부정했음에도, 초현실주의 작품들과 비슷한 경향을 보였다. 특히 에스파냐 출신이며 초현실주의 동인에 속했던 호안 미로의 작품과 피카소 작품의 유사성은 현저했다. 미로의 작품에 나타난 추상적인 시각 부호들은 피카소가 다양한 재료와 연상을 시험해볼 수 있도록 자극했다. 그러한 영향은 1926년 작인 〈기타가 있는 정물〉(52쪽) 같은 이 시기의 몽타주와 철제 구조물에서 찾아볼 수 있다.

게르니카, 반전 그림의 최고봉

1936년 여름, 리비에라 해안의 칸과 가까운 무쟁의 집에서 휴가를 즐기던 피카소는 에스파냐 내전이 발발했다는 소식을 들었다. 1937년 1월 에스파냐 인민전선 정부는 같은 해 7월 파리에서 개최될 만국박람회 에스파냐 관의 벽화를 피카소에게 주문했다. 그와 같은 대형 작품을 준비하기 위해 피카소는 도라 마르를 통해 그랑 조귀스탱 거리에 꽤 넓은 작업실을 세냈다. 그해 4월 게르니카라는 바스크 지역의 작은 마을이 나치의 공습으로 폭격되었고, 당시 희생자는 주로 여자와 어린이였다. 피카소는 이 끔찍한 사건 소식을 듣고는 자기 작품을 시기에 맞게 개작했다. 그는 수많은 습작을 통해 거대한 작품을 준비했으며, 〈프랑코의 꿈과 거짓말〉 같은 이전에 완성한 에칭에 등장하는 많은 요소들을 이 그림에 도입했다. 이 작품 〈게르니카〉는 사람과 동물 양쪽이 연루된 대학살을 보여주는데, 제한된 회화적 공간을 통해 사람과 짐승이 공포와 공황 상태에 사로잡혀 무력하게 소리 지르고 있는 모습을 잘 전달하고 있다. (56~57쪽) 박람회가 개막된 후 〈게르니카〉는 최초의 그리고 더없이 훌륭한 반전 그림이 되었으며, '게르니

왼쪽 | 피카소는 가장 단순한 재료들로 만든 〈기타가 있는 정물〉(1926)을 발표했다. 이 작품은 이후 아르테 포베라 운동(1967년 무렵에 이탈리아에서 시작된 전위 미술 운동)에 영감을 제공했다.

아래쪽 | 1928년에 만든 이 세련된 철 구조물은 피카소의 친구인 기욤 아폴리네르에게 바치는 기념물의 모델이었다.

카'라는 이름은 여전히 모든 전쟁과 그것이 주는 공포를 대표하고 있다.

상상력의 승리

피카소는 〈게르니카〉를 작업하며 얻은 경험을 통해 그 이후 회화에 적용할 수 있는 새로운 양식의 목록을 만들었다. 그것은 입체주의의 요소인 파편화와 고전적인 판화의 윤곽선을 결합하는 것이었다. 양쪽 눈과 귀, 콧구멍을 보여주며, 정면과 측면의 시점을 결합한 이중초상화는 1940년대와 1950년대 그려진 거의 모든 여성 초상화에서 찾아볼 수 있는 한 가지 특징이 되었다. 대형 유화인 〈우는 여인〉(53쪽 왼쪽)은 새로운 실험의 결과를 종합하는 동시에, 자신의 연인 도라 마르에게서 맨 처음 목격했던 인간적인 고통에 대한 감동적인 진술이다. 구성의 출발점은 이러한 시점의 조합이었다. 더욱이 인물은 두꺼운 선으로 둘러싸여 각진 영역으로 쪼개졌고, 뚜렷하게 강한 색채는 내적인 동요와 고통이라는 요소를 강화한다. 그러나 피카소가 구사하는 색채는 점차 밝아졌다. 새로운 연인 프랑수아즈 질로와 코트다쥐르에서 한참을 보낸 후 피카소는 삶과 그림에서 새롭게 태어나는 기쁨을 느꼈다. 고전적인 신화가 되살아나 별빛이 찬란한 하늘 아래서 목신 파우누스와 파우나들이 펄쩍펄쩍 뛰면서 인간들과 함께 춤을 추었다.

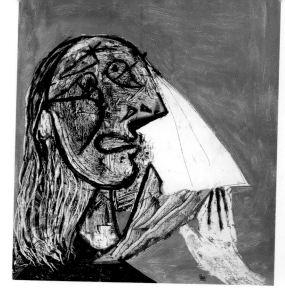

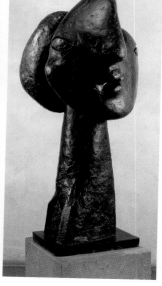

왼쪽 | 〈우는 여인〉(1937)은 고통의 이미지를 보여준다. 이 작품의 강한 색채는 고통의 효과를 강화한다.

오른쪽 | 부아즐루에서 1931년에 피카소가 만든 조각품들은 마리 테레즈 발테르와 연인이 되면서 창조적 충동이 되살아났다는 증거를 제시한다.

피카소는 앙티브에 있는 그리말디의 고성에서 작업할 기회를 얻었다. 그곳은 이후 피카소가 관대하게 자신의 작품을 전시하도록 기증하면서 피카소 미술관으로 바뀌었다.

발로리스와 도자기

피카소는 또한 예전부터 내려온 공예 기법에 매료되었다. 피카소는 그런 공예 기법들을 자기 목적에 맞게 변형하여, 창조적 활력을 통해 작품으로 표현했다. 그는 1948년부터 발로리스에서 도자기를 만들기 시작했다. 발로리스는 기존에 도자기 전통이 자리 잡고 있던 코트다쥐르의 내륙에 있는 마을이었다. 피카소는 이곳에서도 도자기 장인들조차 놀랄 정도로 예술의 규칙들을 모두 깨뜨렸다. 그리고 기술적으로는 불가능하다는 꽃병과 인물의 조화를 시도했다. 발로리스에서 피카소는 새로운 특기를 발견했다. 빠른 속도로 연이어 만들어진 올빼미 얼굴과 손잡이가 있는 꽃병, 파우누스와 사티로스 또는 투우 장면이 있는 접시, 서 있거나 무릎을 꿇고 있는 여인의 모양인 목이 가는 포도주병, 여인의 두상이 있는 타일, 다양한 자세를 취한 올빼미와 비둘기 등은 모두 밝은 색으로 채색되었다. 피카소는 발로리스에 10년 동안 머물렀고, 때문에 이 고장은 전 세계적으로 명성을 얻었다.

피카소의 말년

피카소는 그와 함께 했던 여인들에 따라 자주 양식을 바꾸었다고들 말한다. 프랑수아즈 질로가 떠난 뒤 그가 젊고 생동감 넘치는 자클린 로크를 만나면서 시작된 말년의 시기에서는 사실 그랬다. 그는 칸에서 그리 멀지 않은 데서 새로운 집, 빌라 라 칼리포르니를 찾았다. 그곳은 골프 주앙과 앙티브를 향해 전망이 탁 트여 있는, 거대한 19세기식 여름 저택이었다. 이 시기에 피카소는 전 세계적으로 숭배

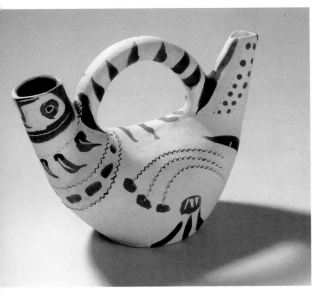

도자기에도 손을 댄 피카소는
여기서 보듯이 매우 독창적인
작품들을 수없이 만들어냈다.

를 받는 인물이 되어 있었고, 때문에 그는 점차 자신의 드넓은 영지의 담과 캔버스 뒤쪽으로 은둔하게 되었다. 그의 주제는 이제 보다 더 인공적이며 양식적으로 변했다. 그것은 피카소가 작업실이라는 상황에서 기존의 그림들과 새로운 자기 아내의 초상화들을 결합하여 제작한, 그림 속의 그림이었다. 그리고 다시 한 번 그는 미술사적인 주제를 많이 그렸다.

쿠르베, 마네, 들라크루아, 벨라스케스 등 과거의 위대한 거장들이 그가 다룰 그림의 재료를 제공했다. 심지어 렘브란트의 〈야경〉 복제품이 그의 작업실 벽에 걸려 있었으며, 피카소는 여러 시간 거장들의 작품을 보며 명상에 잠겼다. 그가 흥미를 느낀 주제는 예를 들면 마네의 〈풀밭 위의 점심 식사〉나 벨라스케스의 〈시녀들〉이었고, 그는 이런 그림들을 자유롭게 바꾸어 반복해서 그리며 공을 들이곤 했다.

1955년 앙리 조르주 클루조가 피카소에 관한 유명한 영화를 찍은 곳도 바로 라 칼리포르니였다. 이 영화는 노거장이 믿기지 않을 정도로 손쉽게 회화와 소묘를 그리는 모습을 보여준다. 심지어 피카소는 대기에 이미지를 그리는 데 손전등을 사용하기도 했다.

사망하기 직전에 생긴 죽음에 대한 강박으로 피카소는 '화가와 그의 모델'이라는 주제에 천착했다. 피카소는 이 세상에서 보냈던 마지막 10년 동안 이 주제를 마치 강박처럼 회화, 판화, 소묘로 수없이 표현했다. 이런 작품들에서 화가는 이젤을 바라보며 팔레트와 붓을 들고 앉아 있다. 어떤 때는 분명 몽유병 환자처럼, 또는 단지 굶주린 듯 바라보기만 하는 화가의 눈은 오른쪽에 앉은 아내를 향한다. 언제나 완전히 누드인 그녀는 커다란 아몬드 형 눈으로 피카소의 응시에 대해 분석하는 듯한 시선을 던진다.

1970년 5월1일, 피카소의 후기 작품으로 이루어진 대형 전시회가 아비뇽의 교황청에서 개최되었다. 167점의 회화와 45점의 소묘가 전시된 이 전시회로 미술계는 충격을 받았고 줄곧 허둥대며 당황했다. 한때 그토록 확신에 차 있던 붓놀림과 견고한 형태와 미묘한 색채감을 보였던 거장에게 과연 무슨 일이 벌어졌던 것인가? 그림에는 캔버스에 물감을 듬뿍 묻혀 칠한, 긴 파이프와 깃털들을 든 머스킷 총병들이 뒤엉켜 있었다. 그 작품들은 평면적이고 매우 다채로운 색깔 때문에 카드놀이를 하는 것처럼 보였다. 얼굴 표정은 단지 두세 개의 표시로 표현되었으며, 눈은 이중으로 그려지거나 총알 모양으로 단순해졌다. 손은 크루아상을 닮았고, 몸은 줄무늬와 점으로 장식된 넓은 형태로 꼴사나웠다.

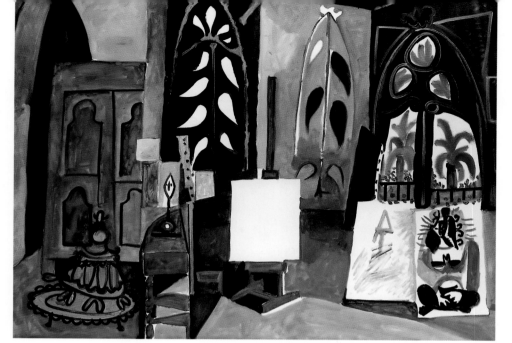

빌라 라 칼리포르니로
옮겨오면서 이 노예술가의
삶과 작품에서 새롭고도
최종적인 국면이 펼쳐졌다.
그곳의 작업실은 이 그림을
통해 영원히 살아 있다.

머스킷 총병은 피카소가 구사한 도상학에서 새로운 인물이었다. 피에로,
광대 아를레키노, 곡예사, 지방 순회공연을 벌이는 흥행사들, 예술가처럼
정처 없는 떠돌이들은 이제 프랑스 소설가 알렉상드르 뒤마의 《삼총사》에서
인용된 용감한 모험가로 성공을 거두었다. 이들은 예술을 위한 전투를
계속하는 한편, 이 노장 미술가가 후배 미술가들에게 자신의 자리를
여전히 물려주고 싶지 않음을 보여주는 역할을 담당했다.

이처럼 장대한 말기 작품은 피카소가 미술계에 보내는
작별인사였다. 70년 이상 그는 미술계를 선도하는 역할을
담당했다. 선형적으로 전개되는 미술의 다양한 움직임과
주의(~ism)들을 비웃는 듯한 다채롭고 뒤죽박죽된
양식을 만들기 위해 그는 양식들을 발명하고, 거부하며,
채택했다. 그러나 그를 심지어 오늘날에도 여전히 걸출한
천재로 여기도록 만든 것은 바로 그의 어린애 같은
호기심이었고, 새로운 것에 대한 억제할 수 없는 중독이었으며,
실험하는 데에서 느끼는 끊임없는 기쁨이었다.

1951년 만들어진 이 작품처럼
청동 조각을 위한 최초의 모델들은
피카소가 야외에서 산책하는 동안
수집했던 모든 종류의 오브제들이나
조각들로 만들어졌다.

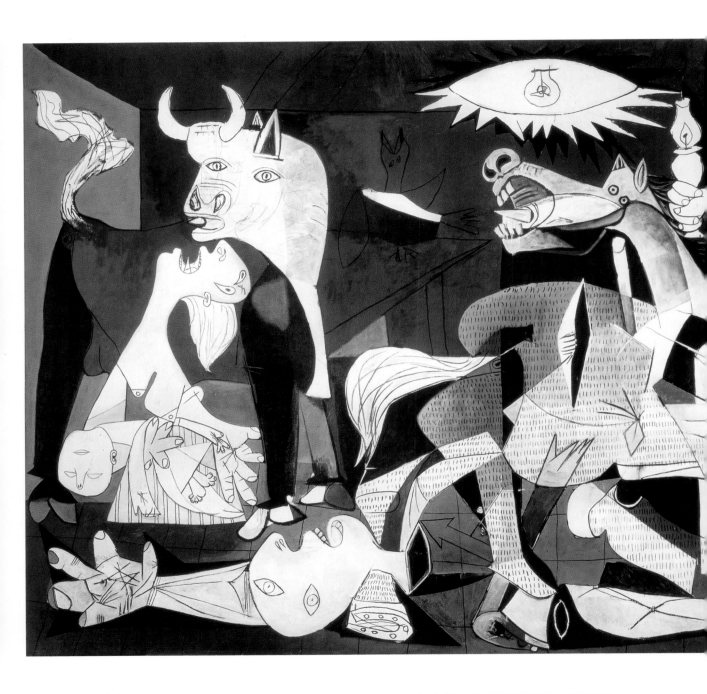

공포와 절멸 | 일촉즉발의 전면에 맞서는 두려움과 공포에 대한 생생한 묘사를 통해 〈게르니카〉(1937)는 설득력 강한 반전 그림이 되었다.

비록 이 그림은 게르니카라는 바스크 지역 마을을 나치가 공습한 데 대한 반응으로 만들어졌으나, 어느 곳에서 그리고 누구에게 위협당하고 있는지 명확하게 나타나지 않는다. 비록 피카소가 분명하게 언급하는 것을 회피했을지라도, 번개의 불빛 같은 광선으로 둘러싸인 전등은 폭력의 상징으로 여겨질 수 있을 것이다. 그러나 바로 이런 익명적인 위험을 화폭에 담아 이 그림은 모든 폭력에 대항하는 저항이라는 설득력을 지닌다.

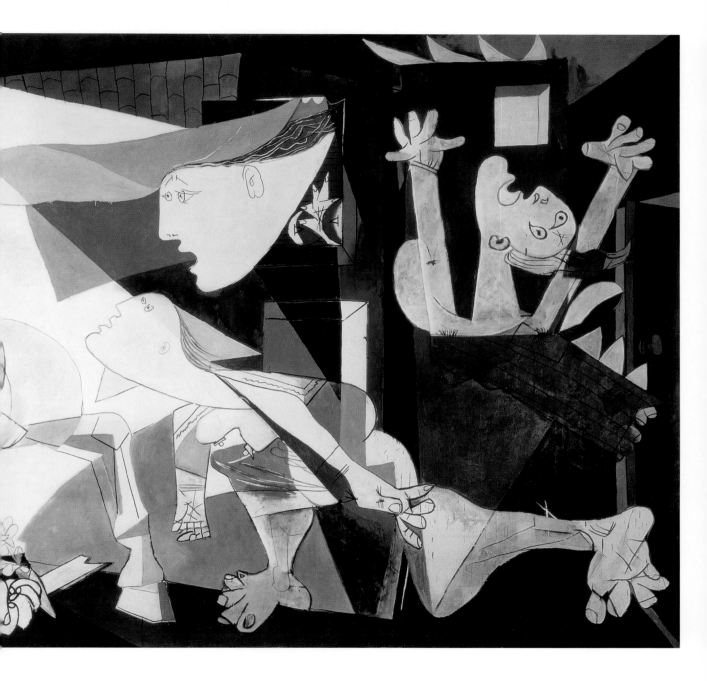

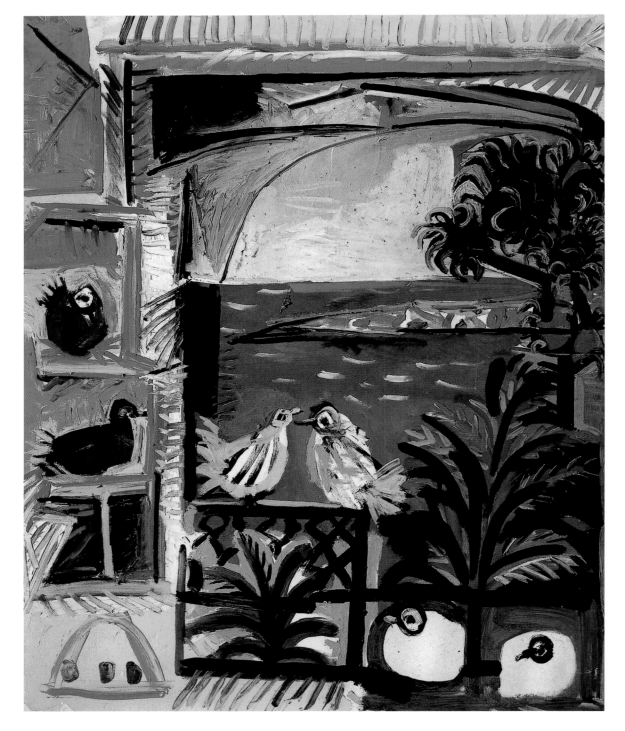

전원의 생활 │ 자클린 로크와 함께 보낸 몇 년은 이 노미술가의 삶에서 가장 평화롭고 창조력이 넘치는 시기로 손꼽힌다. 빌라 라 칼리포르니에서 피카소는 환한 색채로 매력적인 장면들을 수없이 그렸다.

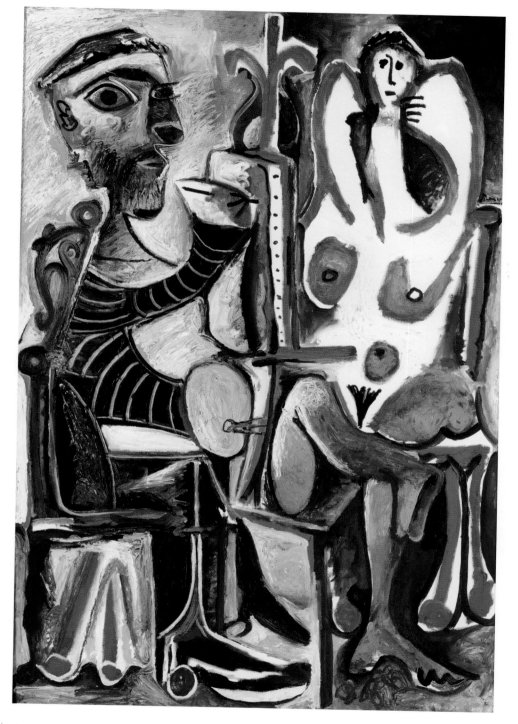

화가와 모델 │ 피카소의 말기 작품에는 미술에서 가장 오래된 주제 중 하나인 화가와 그의 모델을 그린 많은 수의 작품이 포함된다. 발가벗은 모델 앞에 앉은 피카소는 자신의 예술적 능력과 남성적 능력에 대해 확신을 갖고자 했다.

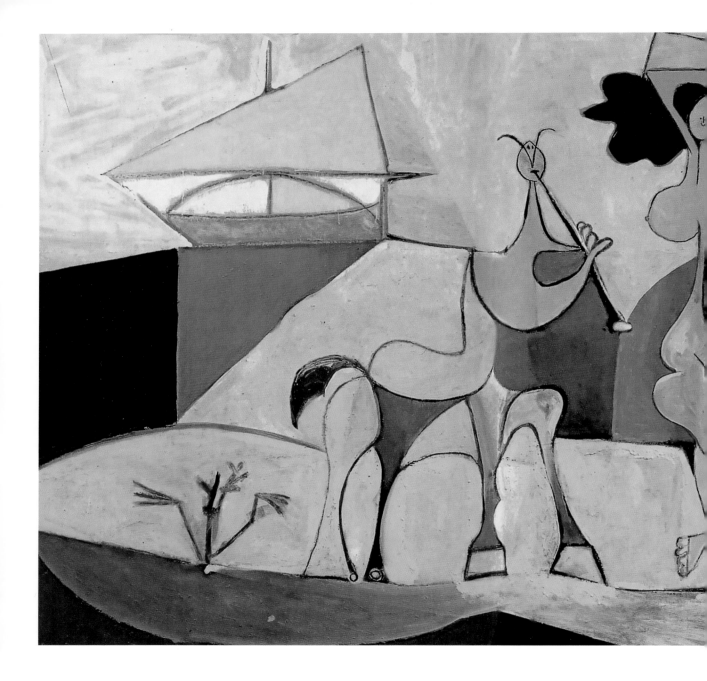

삶의 기쁨 ｜ 피카소의 생애에서 찾아볼 수 있는 행운 중 하나는 앙티브에 있는 그리말디 성을 작업실로 사용하게 된 것이었다. 이것은 그 당시 그리말디 박물관의 큐레이터 로뮈알드 도르 드 라 수셰르의 제안으로 이루어졌다. 1946년 8월부터 12월까지 피카소는 바다색과 같은 푸른색 물감과 하드보드지를 이용해 박물관 안에서 미친 사람처럼 일했다.

의도적인 프레스코화의 효과는 피카소가 이곳에서 이끌어낸 신화적인 영감과 결합되었다. 이때 완성된 작품들은 팬파이프를 부는 사티로스와, 켄타우로스, 그리고 목신인 파우누스가 한 여자를 둘러싸고 함께 춤을 추는 목가적인 장면을 보여주었다. 즉 전쟁의 빈곤과 제약이 지나고 난 후 등장한 새로운 삶의 기쁨을 표현한 것이었다.

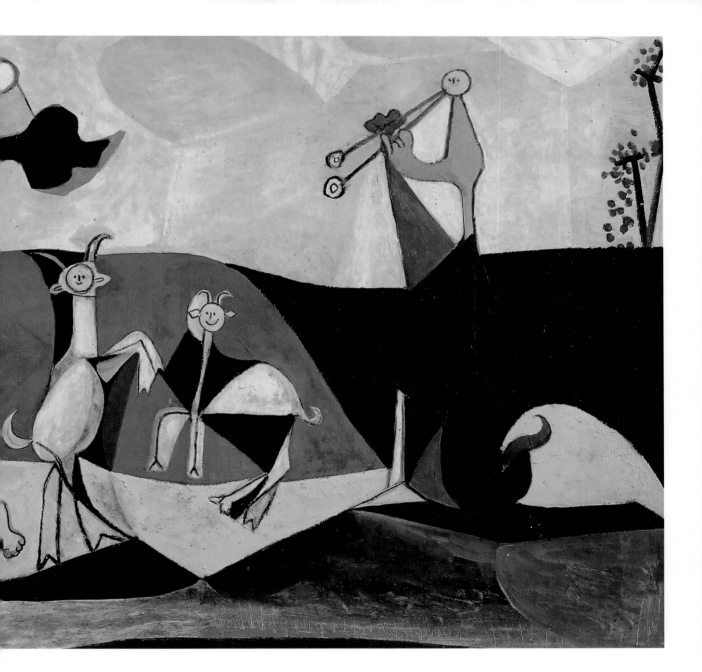

삶

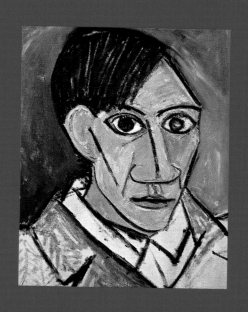

"나는 오직
목표를 달성하는 데에만
관심이 있소,
결과물을 만들어내고,
수수께끼를 풀고,
감춰진 비밀을
꿰뚫어 보는 것에만 말이오."

파블로 피카소

파란 많은 삶은……

…… 운명에 휩쓸렸음에도, 피카소가 걸었던 길에 찾아온 성공과 성취를 항상 보장해준 것은 아니었다. 에스파냐에서 나고 자란 그는 이후 유럽에서 가장 큰 도시들 중 하나이며, 중요한 미술 작품들을 가장 많이 소장했던 파리에서 생의 대부분을 보냈다. 그의 경력은 유례가 없는 방식으로 그를 부와 명성의 세계로 이끌었으며, 세계에서 가장 유명하고 부유한 미술가로 만들었다.

거트루드 스타인,
자신의 파리 아파트에서.

친구와 지인들

피카소는 위대한 재능을 지녔지만, 아마 파리 미술계에서 혼자만의 힘으로 성공을 거둘 수는 없었을 것이다. 바토 라부아르(세탁선)에서 지내던 가난하고 고생 많았던 젊은 시절에도 피카소는 자신을 존경하며 지지했던 화가, 작가, 미술평론가 친구들로 이루어진 그룹에서 중심점이었다. 이 시기에 특히 거트루드 스타인은 피카소를 높이 평가하고 격려했다. 강한 의지를 지닌 미국 출신 작가 거트루드 스타인은 피카소와 그의 첫 번째 연인이었던 페르낭드 올리비에를 자신의 살롱에 초대했다. 그곳은 당시 가장 흥미로운 예술가들과 작가들이 만나 사상을 교류하는 장이었다. 일단 그는 명성을 얻자 올가와 가정을 꾸렸고, 부유한 부르주아지 계급의 생활을 즐겼다. 매주 일요일 피카소 부부는 파리의 명사들과 예술가들을 자신들의 응접실로 초대했다. 그들 중에는 아르투르 루빈슈타인, 작곡가 마누엘 데 파야, 에릭 사티와 같은 음악가들, 작가 장 콕토와 사진가 브라사이도 포함되었으며, 그에게 언제나 경의를 표했던 미술비평가와 화상들의 무리는 말할 필요조차 없었다.

인상적인……

→ 경력 - 피카소는 돈 한 푼 없는 가난한 미술학교 학생에서 출발해 20세기에 가장 유명한 미술가가 되었다.

→ 작품세계 - 피카소의 작품은 회화만 1만6,000점에 이른다.

→ 개성 - 그는 계속해서 새롭게 시작할 수 있는 능력이 있었다.

피카소의 고백

그는 살아 있는 동안 회화와 미술에 관한 수많은 진술들을 출간했다. 그중 1926년의 《고백(Confession)》은 피카소가 자기 작품에 관해 쓴 가장 훌륭한 저술로 손꼽힌다.

"'입체주의' 화가는 그들이 만든 것에 놀랐고, 스스로를 정당화하기 위해 이론을 모색했다. 입체주의는 절대 계획에 근거한 것이 아니다. 전반적으로 내가 지닌 미학적인 사고는 나의 미술 활동이라는 한 가지 형식을 취할 뿐이다. 그것은 언제나 순수하게 나의 실제 작품과 일치한다."

"여러분은 내가 미술을 어떻게 정의하는지 묻고 싶어 한다. 만약 내가 그것을 안다면, 나만 아는 것으로 간직할 것이다. 나는 보지 않고, 발견한다."

피카소의 시

초현실주의자들의 영향을 받아 피카소는 문학에도 손을 댔다. 1935년부터 그는 시를 썼고, 그 작품들은 《카이에 드 라르 Cahiers de l'Art》지('미술 수첩'이라는 뜻)를 통해 발표되었다. 그의 시는 초현실주의 시인들이 썼던 반자동적이며 '잠재의식'이 산만하게 진행되는 양식인 자동기술법에 따라 창작되었다. 예를 들면 이런 작품이 있다.

"마구 흘러넘치는 눈물이 사자(死者)를 치우고 때린다 나는 그 을음을 찌르고 애무를 불태운다 그리고 키스를 열심히 듣고 계속 초인종을 울리는 것을 본다 벨이 슬퍼할 때까지 나는 비둘기장에서 비둘기들을 쫓아낸다. 이제 비둘기들은 떼 지어 날아다닐 것이다 날다 지쳐 땅바닥에 떨어질 때까지……"

피카소의 일기

일기를 적은 다른 사람들처럼 피카소는 소묘들로 공책을 채웠다. 이런 소묘들은 이후 그리는 회화의 습작이기도 했고 메모와 관찰, 생각을 그린 것이기도 했다. 특히 흥미로운 일기장은 1928년의 《카르네 파리Carnet Paris》와 《카르네 디나르Carnet Dinard》다. 이 두 권을 보면 피카소는 화수분처럼 방대한 형상 주제들을 창안하고 변형시켰다. 그런 형상 주제들은 이후 그의 회화, 조각, 판화에서 발견된다.

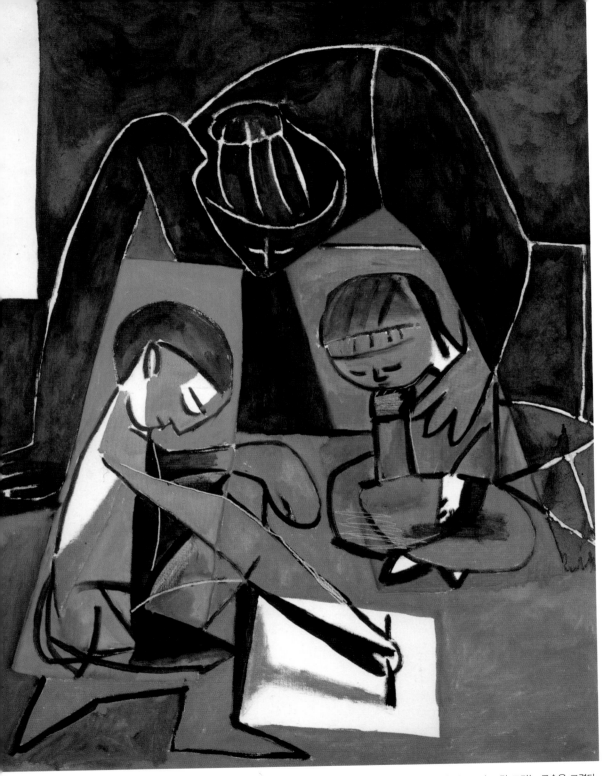

1954년에 피카소는 자신의 아이들 팔로마와 클로드가 그림 그리는 모습을 그렸다.
이 작품처럼 가족 관계를 매우 아름답고 사랑 넘치게 표현한 작품은 거의 없다.

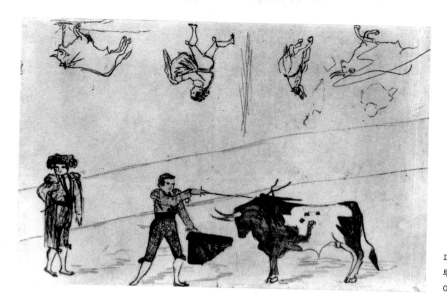

피카소는 어려서부터
투우에 흥미를 보였다.
이 소묘는 1894년의 작품이다.

머릿속에 든 모래시계

피카소는 일찍부터 소묘와 회화에 엄청난 재능을 보였다. 그리고 그의 아버지
는 피카소의 재능에 애정을 보이며 격려했다. 그러나 아카데미의 교육 과정을
마친 후 피카소는 떠오르는 아방가르드 미술가로 변신했다. 지칠 줄 모르는 호
기심으로 분해하고 다시 발명하는 데서도 기쁨을 느꼈던 피카소는 서양미술 전
체를 개조했다.

에스파냐에서 보낸 유년기

피카소의 이야기는 1881년 10월 25일 에스파냐 말라가의 플라사
드 라 메르체드 36번지(현재는 15번지)에 있는 집에서 시작된다. 그
는 아 라스 친코스 드 라 타르드, 곧 전통적으로 경기장에서 투우
가 벌어지는 시간인 오후 5시에 태어났다고 한다. 그러나 피카소
자신의 말에 따르면, 그가 태어난 시간은 위인이 될 운명을 타고난
사람에게 알맞은 시간인 한밤중이었다. 그의 별자리는 전갈자리였
는데, 이점 역시 이 별자리의 특별한 영향과 행성의 회합(conjuction,

> "기본적으로 나는 매우 호기
> 심이 많은 사람이지. 나는 삶
> 의 모든 측면, 모든 순간, 모
> 든 현상에 호기심을 느껴요.
> 나의 호기심은 호기심의 모든
> 영역을 능가한다오."
> – 파블로 피카소

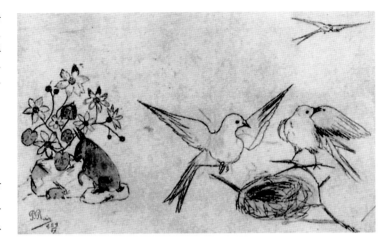

비둘기 모티프는 어린 시절 피카소가 그의 아버지로부터 얻은 것이었다. 그의 아버지는 비둘기 그림의 전문가로 명성을 얻고 있었다고 한다. 이 소묘는 1892년에 피카소가 그렸다.

행성이 지구에서 보아 태양과 같은 방향에 있게 되는 현상—옮긴이)으로 범상치 않은 운명을 약속해주는 것이었다.

이 소년은 파블로 루이스 피카소라는 이름으로 세례를 받았다. 에스파냐의 전통에 따라 아버지의 이름 루이스와 어머니의 이름 피카소가 주어졌던 것이다. 양친은 모두 에스파냐의 유서 깊은 가문 출신이었다. 그의 아버지는 귀족 출신임에도 불안정한 화가의 삶을 선택했고, 소묘 강사와 그 지역 박물관의 큐레이터로서 그럭저럭 가족들을 부양하고 있었다. 피카소의 어머니는 "키가 작았지만 활달하며, 눈과 머리가 검은 색"이라고 묘사되었다. 반면 피카소의 아버지는 피부가 희고 머리털이 붉은 색이어서 '영국인'이라는 별명이 붙었다. 파블로는 어머니와, 그의 부모 집에 살던 이모들의 보살핌을 받으며 성장했다. 그가 말을 제대로 하지 못하던 때에도 파블로는 "피스, 피스!(Piz, piz! 에스파냐어로 연필을 뜻하는 라피스(lapiz)의 줄임말로, 말하자면 '연필을 줘!'라고 했다는 뜻)"라고 계속 말했다고 한다. 피카소의 아버지는 이후 아들의 조숙한 재능을 알아채고는 그에게 소묘와 회화의 기초를 가르쳤다.

두 딸이 태어났으므로(1884년에 롤라가 태어났고, 1887년에 피카소의 어머니는 콘치타로 알려진 딸을 임신하고 있었다) 피카소의 아버지는 보수가 보다 나은 일자리를 찾아 코룬나에서 미술 선생으로 일하게 되었다. 코룬나에서 어린 피카소는 그 지역 미술학교의 소묘와 장식 수업을 들었고, 그의 아버지는 계속 그를 격려하고 가르쳤다. 하지만 피카소의 아버지는 곧 자신의 한계를 인정해야만 했다. 그는 전문적으로 비둘기 세밀화를 그리는 그저 그런 화가에 불과했던 것이다. 어느 날 피카소의 아버지는 아들에게 자기의 팔레트와 붓을 쥐어주고는 아들이 이미 자기를 능가했으므로 이제 다시는 그림을 그리지 않겠노라고 말했다는 이야기가 있다. 그러나 어린 파블로가 학교 교육을 통해 배워야 할 것은 많았으므로, 아버지의 친구가 운영하는 작은 사립학교로 전학하게 되었다. 파블로는 시험 답안지 베끼기와 선생님의 관용에 힘입어 가까스로 학교 졸업장을 얻었다.

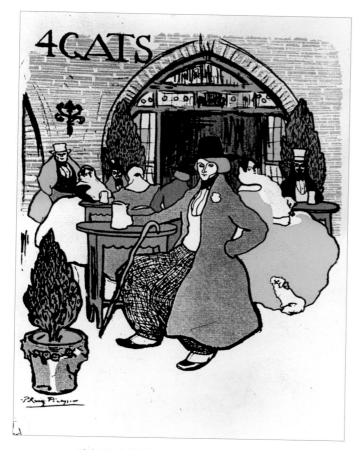

피카소가 디자인한 '엘 콰트레 가츠'의 메뉴판(1899~1900)은
카탈루냐 아르누보의 영향을 보여준다.

바르셀로나에서의 자유분방한 생활

피카소는 바르셀로나 미술 아카데미의 입학시험을 손쉽게 통과했다. 당시 그의 가족은 바르셀로나로 이사를 했다. 그때 피카소의 나이는 14세였다. 그의 아버지는 이제 바르셀로나 미술 아카데미에서 가르치면서 아들을 계속 주시했다. 그리고 아들의 그림 중 하나인 〈과학과 자선〉(1897)을 말라가에서 열린 중요한 미술 전시회에 출품했는데, 거기서 이 작품은 금메달을 타냈다. 또한 피카소는 마드리드의 아카데미에 지원했고, 지정된 모든 시험을 하루 만에 끝마쳐 즉시 입학 허가를 받았다. 이때부터 젊은 화가 피카소의 독립적인 행동이 일찍이 드러나기 시작했다. 날이 갈수록 지루해지는 수업에 출석하는 대신 그는 도시를 배회했다. 그렇지 않으면 에스파냐 회화를 연구하려고 박물관에 가기도 했다.

그 후 피카소는 성홍열에 걸려 고향으로 돌아와야만 했다. 그는 바르셀로나 미술 아카데미에서 함께 수학했던 동료 화가 마누엘 파야레스와 함께 바르셀로나의 중심 대로인 라스 람블라스를 배회했고, 평판이 좋지 않은 우범지대 바리오 치노('차이나타운'을 뜻함—옮긴이)에서 주로 시간을 보냈다. 바리오 치노는 수척한 젊은 화가들이 사춘기를 거치며 출퇴근하듯 드나들던 곳이었다.

강제 징집을 피하기 위해 그의 친구 파야레스는 아라곤과 카탈루냐 사이의 고원 지대에 위치한 고립무원의 고향 오르타 데 에브로로 돌아갔다. 얼마 지나지 않아 피카소는 그를 쫓아 오르타 데 에브로로 갔다. 이후 그는 황야에서 은둔하여 보냈던 몇 달에 대해 이렇게 말했다. "내가 아는 모든 것은 그 마을에서 파야레스에게 배웠다." 매일 소묘를 했던 것 외에 아마 피카소는 나중에 조각을 만들 때 이용했던 공예 기법을 배운 듯하다.

그는 1901년부터 아버지의 성인 루이스를 빼버리고, 자랑스럽게 '피카소'만을 썼다. 바르셀로나로 돌아와 피카소는 다시 카페 '엘 콰트레 가츠'가 의미했던 자유분방한 보헤미안 생활에 빠져들었다. 비

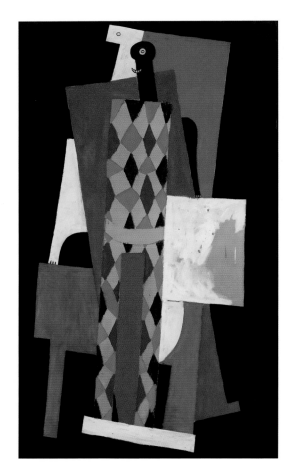

록 피카소는 정규 교육을 제대로 마치지 못해 근대 미술에 관한 논쟁에 기여할 능력은 없었지만, 뛰어난 재능 덕분에 예술가들과 지식인들의 무리에 낄 수 있었다. 하지만 피카소가 거둔 예술적인 성과는 논쟁에 참여하지 못했던 점을 보상하고도 남았다. 1900년 2월 11일 그는 처음으로 전시회를 가졌다. 담뱃진 얼룩이 남아 있는 방의 벽에 150점의 소묘가 핀으로 고정되어 전시되었다. 그 작품들은 대부분 미술가, 작가, 음악가 친구들을 스케치한 초상화였다.

몽마르트르에서 보낸 격동의 세월

1900년 10월, 피카소와 그의 친구 카를로스 카사헤마스는 피카소의 그림 〈최후의 순간들〉(후에 덧칠됨)을 보러 파리로 떠나기로 결정했다. 〈최후의 순간들〉은 그가 파리의 만국박람회에서 전시하기 위해 그곳으로 보냈던 작품이었다. 당시 19살이던 피카소는 파리라는 거대도시의 매력에 푹 빠졌다. 그는 날이면 날마다 박물관과 화랑을 방문하여 그에게 자극이 된 작품들을 관람했다. 그를 자극한 작품들은 뤽상부르 박물관의 인상주의 작품들과 라피트 거리에 들어선 화랑들, 그중에서도 뒤랑 뤼엘, 베르넹 죈, 앙브루아즈 볼라르의 화랑에 전시되었던 드가, 툴루즈 로트레크, 반 고흐, 고갱의 작품들이었다. 피카소는 또한 에트루리아와 이집트 미술, 노트르담 대성당의 고딕 조각, 센 강가에 늘어선 노상 헌책방에서 팔았던 일본 목판화에 매료되었다.

그러나 새롭게 시작된 20세기는 또한 비극도 가져왔다. 그해 겨울 피카소의 친구 카사헤마스는 실연을 극복하지 못하고 파리의 한 카페에서 자신에게 총을 겨눴고, 결국 숨을 거뒀다. 1901년 봄 피카소는 클리시 대로에 있는 작은 방으로 이사했다. 이제 피카소가 그린 대부분의 회화는 우울과 슬픔, 그러나 또한 정신과 지혜의 색인 푸른색, 특히 낭만주의 화가들이 썼던 푸른색으로 채색되었다. 그렇게 해서 피카소는 파리 미술계에서도 예상했던 것보다 빨리 두각을 나타냈다. 특히 화상 페드로 마냑의 도움으로 피카소는 파리에 있는 모든 화랑의 문턱을 넘나들 수 있었다. 볼라르 화랑에서 열린 피카소의 첫 전시회는 호평을 얻었고, 그에 힘입어 피카소는 어느 정도의 돈을 손에 넣을 수 있었다. 하지만 작업실이 딸린

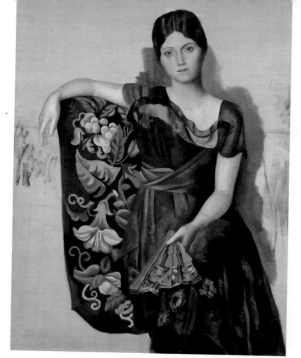

남부럽지 않은 방을 얻기에는 부족한 돈이었다. 볼라르 화랑에서 피카소는 막스 자코브와 알게 되었는데, 작가이자 미술평론가로 활동했던 그는 무엇보다도 광대이며 노련한 익살꾼으로, 그 뒤 피카소의 가장 충실한 친구로 남았다.

돈이 필요했던 자코브와 피카소는 곧 볼테르 대로의 작은 방에서 함께 살게 되었다. 밤이면 자코브가 넓은 방 안에 놓인 단 하나뿐인 좁은 침대에서 잠을 자고, 그동안 피카소는 그림을 그렸다. 한편 낮에는 피카소가 잠을 자고 자코브가 일을 했다. 하지만 1904년 4월 피카소는 몽마르트르의 라비냥 거리 13번지(현재는 에밀 구도 광장이다)에 혼자 쓰는 작업실을 얻게 된다. 막스 자코브는 피카소가 세들었던 곧 무너질 듯한 건물을, 센 강에 떠 있는 세탁 보트들을 넌지시 암시하는 '바토 라부아르(세탁선)'라고 불렀다. 이 이름은 자코브가 이곳을 처음으로 방문했을 때 조밀하게 매단 빨랫줄에 잔뜩 빨래가 널린 광경이 그를 맞아주었기 때문에 붙여졌다. 피카소의 방을 채운 가구들은 간소했다. 그의 연인이었던 페르낭드 올리비에의 회고록은 피카소의 방을 이렇게 기록했다. "커다란 미완성 그림이 작업실에 놓여 있었다. 피카소의 작업실에 있는 모든 것들은 작업을 이야기하고 있었다. 그러나 그 안에서 작업하기에는 정말 지저분했다. 세상에! 방 한구석에는 네 개의 다리 위에 매트리스가 놓여 있었다. 작은 주물 난로 위의 노란색 도자기 대야가 세면대로 쓰였다. 타월 한 장과 비누 한 조각이 그 옆에 있는 소나무로 만든 탁자에 놓여 있었고, 다른 쪽 구석에는 검은색으로 칠한 여행용 가방이 다소 불편하지만 의자처럼 쓰였다. 버드나무 가지로 만든 의자 하나, 이젤, 다양한 크기의 그림들, 마룻바닥에 흩어진 물감 튜브들, 테레빈유 용기, 질산(에칭에서 동판 부식에 쓰이는 산)을 담은 그릇이 있었고 커튼은 없었다. 탁상 서랍에는 피카소가 키우는 하얀 쥐가 한 마리 있었는데, 피카소는 그 쥐를 상냥하게 돌보았고 누구에게나 보여주었다."

피카소의 모델 중 하나였던 사랑스러운 페르낭드는 입체주의의 초기 시기인 1905~1910년의 5년 동안 피카소와 함께 살았다. 1905년 가을 생 라자르 역 근처 술집에서 피카소는 충동적이고 정열적인

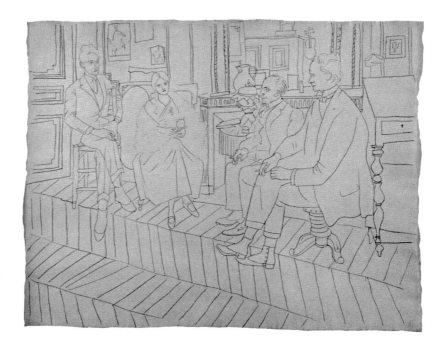

1919년에 그린,
라 보에티 거리에 있던
피카소의 집 응접실 소묘.
이 응접실의 마루는
물리학자 에른스트 마흐가
고안한 시각적 환영 중
하나처럼 보인다.

시인 기욤 아폴리네르와 알게 되었다. 사람을 감동시키는 힘이 있고 친절했던 아폴리네르는 문학만큼이나 회화에도 흥미를 느꼈고, 입체주의 연구를 출간한 최초의 연구자들 중 한 명이었다. 그는 곧 피카소의 절친한 친구가 되었다.

1909년 9월 피카소와 페르낭드는 바토 라부아르를 떠나 클리시 대로 11번지에 있는 공간이 넓고 환한 한 칸짜리 아파트로 이사했다. 거기서 그들은 하얀 앞치마를 두른 하녀가 끼니때마다 차려주는 식사를 하고, 마호가니로 만든 가구에 대형 그랜드피아노를 갖춘 중간 계층의 생활양식을 받아들였다. 이런 생활양식은 처음에는 피카소의 취향에 맞아떨어졌다. 그러나 그는 기만적인 평정을 그리 오랫동안 참아낼 수 없었고, 다시 회화의 모험에 투신해 점차 추상화되는 자기의 그림에 종잇조각, 끈의 일부, 모조 직물을 붙였다. 콜라주의 발명으로 브라크와 피카소는 모더니즘을 향해 한 걸음 다가가는 커다란 족적을 남겼다.

피카소는 새로운 애인 마르셀 윙베르(피카소는 그녀를 에바라고 불렀다)와 함께 곧 세련된 예술가들의 밀집 지역이었던 몽파르나스라는 새로운 곳으로 이사했다. 피카소는 화상 칸바일러와 계약을 맺었다. 33살이었던 피카소는 이제 성공하여 돈을 잘 버는 화가가 된 것이다. 1914년 봄 피카소의 회화 〈곡예사〉는 경매에서 1,500프랑에 팔렸다. 그러나 그해에 운명은 어두운 그림자를 던졌다. 피카소의 아버지 호세 루이스가 세상을 떠나고, 그로부터 얼마 지나지 않아 그의 연인 에바가 암으로 사망한 것이다. 그리고 8월에는 제1차 세계대전이 일어났으며, 그룹을 이루었던 피카소의 친구들은 뿔뿔이 흩어졌다.

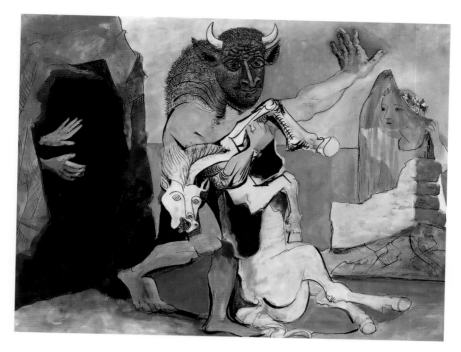

1936년에 그린
이 작품에 등장하는
미노타우로스의 형상은
피카소의 공격적이며
창조적인 충동을
상징한다.

명성을 얻기까지

제1차 세계대전 동안 피카소는 파리 변두리에 있는 몽루주의 작은 집에서 홀로 살았다. 그의 친구들은
징집되었으며 아폴리네르와 브라크는 차례로 전선에서 머리에 부상을 입었고, 오직 막스 자코브만이
파리에 남아 있었다. 제1차 세계대전 동안 단 한 명의 지인만이 휴가 중에 자주 모습을 나타냈다. 그는
작가인 장 콕토였는데, 1917년 초 그는 피카소에게 디아길레프의 새로운 발레 작품에서 일하고 싶은지
물었다. 피카소는 제안을 받아들여 2월에 로마로 갔다. 디아길레프의 발레단은 당시에 로마에 머물고
있었다. 로마는 전쟁 동안 내내 암울했던 파리를 떠나온 피카소에게 하나의 계시와도 같았다. 피카소는
로마에 매혹되어 마치 중독된 듯 고전주의 미술을 바라보며 쏘다녔다. 그는 고전 조각의 세계를 발견했
으며, 미켈란젤로와 라파엘로는 아무리 섭렵해도 충분하지 않았다. 로마에서 그는 또한 나이 어린 러시
아 무용수 올가 코흘로바를 만났다. 그녀는 피카소의 가족을 만나러 그와 함께 에스파냐로 갔고, 이듬
해 둘은 결혼했다. 콕토는 피카소의 들러리를 섰다. 피카소가 작업에 참여했던 발레 〈파라드〉는 1917
년 5월 17일 파리에서 초연되었으나, 열광적인 평은 얻지 못했다. 에릭 사티의 음악과 피카소가 디
자인한 추상적인 형상들, 그리고 콕토의 합작이었던 이 작품은 너무나 전위적이었던 것이다. 〈파라
드〉가 지닌 모순에 대해 아폴리네르가 평한 "일종의 초현실주의"라는 표현은 한 그룹의 예술가 전체
를 특징짓는 새로운 용어를 미술계에 소개했다. 불행하게도 아폴리네르 자신은 1918년에 에스파냐
독감에 굴복하여 세상을 떠나 그 새로운 양식을 보지 못했다.

피카소와 올가는 라 보에티 거리에 있는 두 층을 쓰는 넓은 아파트로 이사했다. 이 일은 생활양식

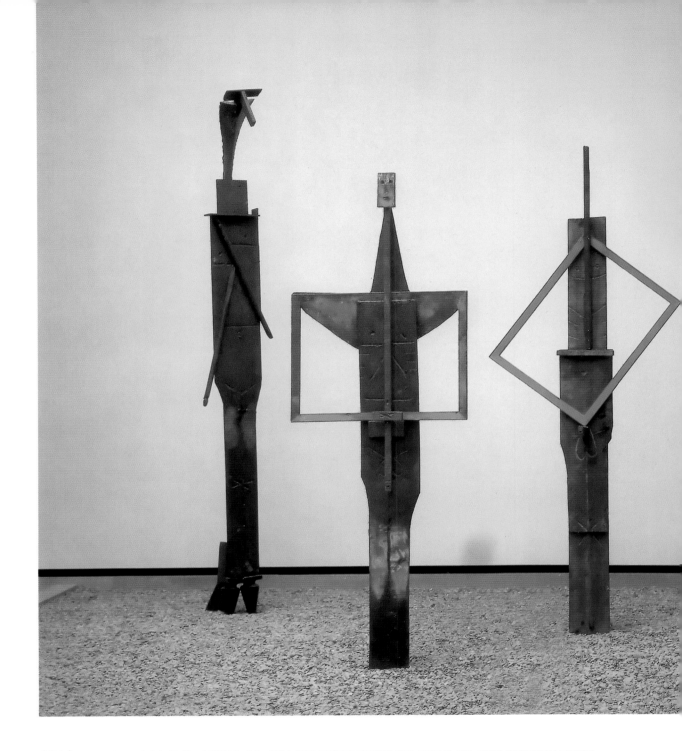

회고 │ 대규모 인물 군상인 〈목욕하는 사람들〉(1956)은 아상블라주와 몽타주가 제공했던 것과, 피카소가 이미 종합적 입체주의에서 탐구했던 기법을 거장의 솜씨로 보여준 예이다. '목욕하는 사람들'이라는 주제는 또한 1920년대의 작품으로 거슬러 올라간다. 피카소는 자신의 작품을 조합하고 변화를 주면서 이를 화수분처럼 마르지 않는 보물단지로 이후 작품에서 이용했다. 인물들이 보여주는 시각적 위트는 가까이 다가가 살펴보면 분명히 확인할 수 있다.

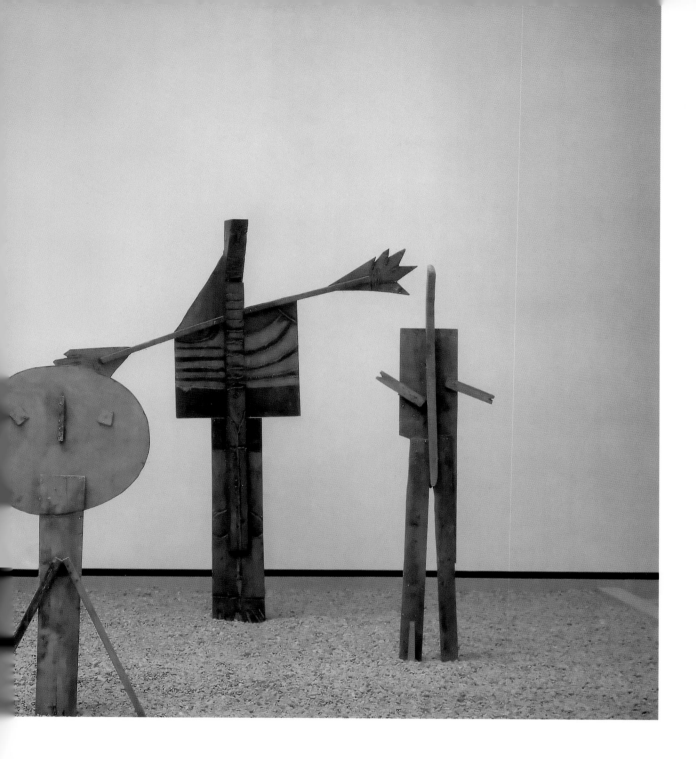

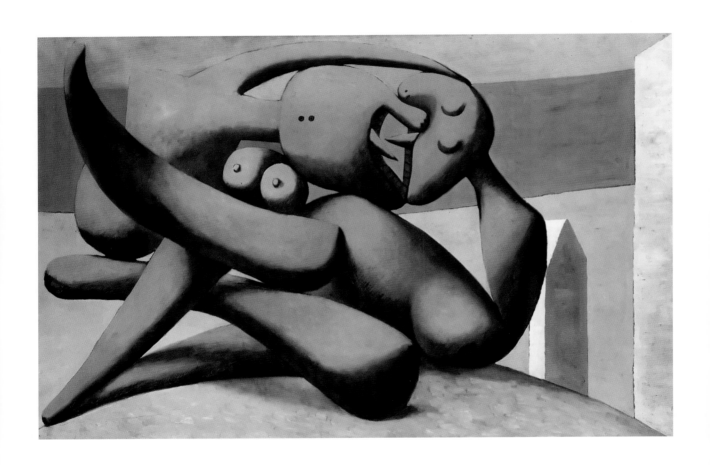

성애와 공격성 │ 1930년대에 피카소는 사랑을 나누는 중에 상대와 다투고 서로를 잡아먹을 듯 보이는 형상들이 이루는 이해하기 어려운 세계를
그렸다. 아마도 이런 장면에 나타나는 공격성은, 피카소가 이를테면 프랑스 작가 조르주 바타유가 주창한 초현실주의 저술들을 읽었기 때문이거나, 자기의
애정생활에 대한 뿌리 깊은 불만 때문일 것이다.

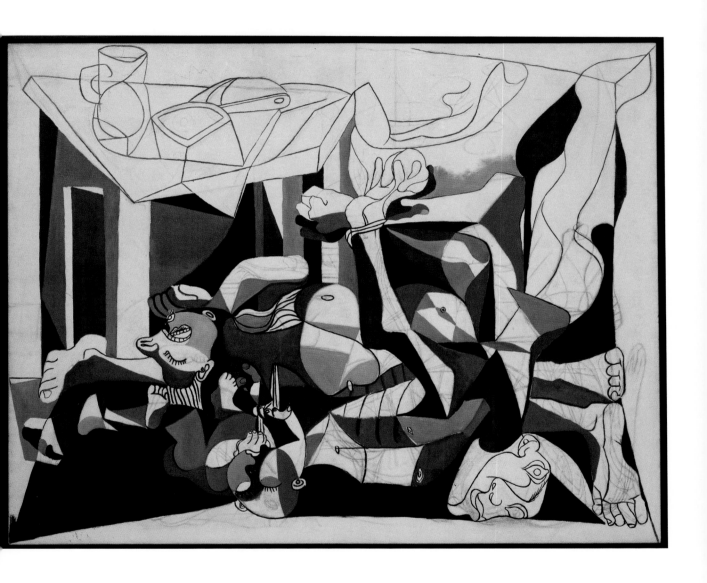

전쟁 범죄 │ 비록 〈게르니카〉 이후 공산당에서 피카소를 이용하기는 했지만, 피카소는 결코 스스로를 정치적인 미술가라고 생각하지 않았다. 하지만 제2차 세계대전이 종국으로 치달을 무렵인 1945년에 피카소는 독일 나치의 집단 수용소에서 벌어진 참혹한 범죄를 다루고자 또 다른 대작을 그렸다.

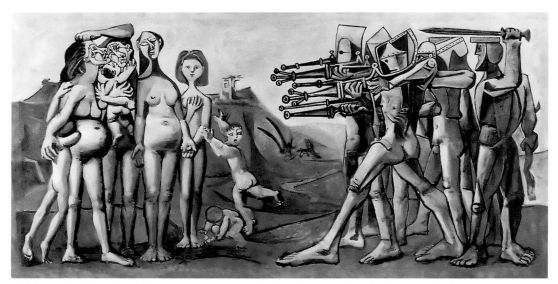

고야와 마네가 그렸던 비슷한 회화 작품의 구도를 따른 1951년의 이 작품은 피카소가 한국전쟁에서 벌어진 학살을 그린 것으로 범상치 않게 노골적이다.

의 급격한 변화를 의미했다. 이제 피카소는 신사복을 입고 모자를 썼으며, 지팡이를 들고 외출했다. 올가는 주말이면 살롱을 운영했고, 거기에는 파리 시민 전체가 다녀갈 정도로 성황이었다. 피카소는 작업이 방해받지 않도록 2층에 작업실을 만들어야 했다.

그는 다시 그림을 그리기 시작했으나, 이번에는 아카데미의 고전 양식으로 그렸다. 이것은 아마도 그가 로마에 머물렀던 경험의 영향이었을 것이다. 그것은 1920년 미술가들의 일반적인 소망에 대한 반응이기도 했다. 그들은 1910년대에 이루어진 급진적인 미술의 전개 이후 '질서로의 복귀'를 원하며 신고전주의 양식으로 돌아갔던 것이다. 1920년대의 피카소의 변화한 양식은 비판을 받았지만 그는 꿈쩍하지도 않았다. 그는 입체주의와 구상 양식의 작품을 계속 그렸고, 둘 다 비싼 값으로 팔았다.

깨어난 미노타우로스

그러나 피카소는 올가가 자신을 계속 끌고 다녔던 파티와, 연회, 무도회가 끊임없이 이어지는 중간 계층의 생활환경이 불편해지기 시작했다. 피카소와 올가 사이에 아들 파울로가 태어났지만 아무것도 바뀌지 않았다. 피카소는 파울로를 사랑했지만, 그는 여전히 아버지가 된 것이 부담스러웠다. 피카소의 인내심은 바닥을 드러냈고, 가족에 대한 공격성은 형상을 분해하고 변형하는 데 자유로운 기쁨을 느끼는 것처럼 보이는, 그의 유명한 신작에서 명백히 나타났다. 1925년부터 파리 미술계를 지배했던 초현실

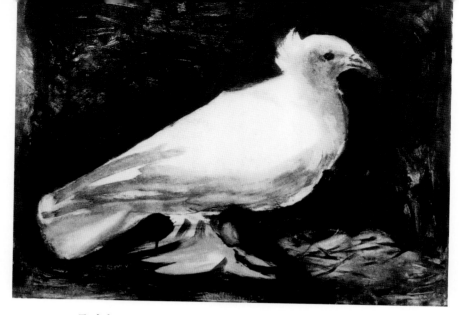

비둘기의 이미지는 1949년 파리에서 개최된 세계평화의회의 포스터에 쓰였고, 제2차 세계대전 이후에 가장 유명한 평화의 상징이 되었다.

주의가 공격성이 두드러지는 피카소의 신작에 어떤 역할을 했는지에 관해서는 논란의 여지가 있다. 피카소의 회화, 소묘, 급격하게 많아진 에칭에서는 이제 괴물 미노타우로스가 꾸준히 등장한다. 미노타우로스는 오직 뮤즈, 때로는 여자, 때로는 촛불을 든 아이들만이 진정시킬 수 있는 성난 파괴자였다. 피카소의 조각 작품들은 이를테면 〈목욕하는 사람들〉(74~75쪽)과 똑같이 처리되었다. 즉 〈목욕하는 사람들〉은 거친 나무판자들을 조합하여 격정적으로 만들어진 후 혼수상태에 빠진 것처럼 보였다. 이런 작품은 피카소가 수집하고 작업실에 보관했던 아프리카의 토템, 그리고 조각과 비슷한 것 이상의 연관성이 있었다.

1930년부터 피카소는 지소르 남쪽에 있는 자신의 시골 영지인 부아즐루 성에서 작업했다. 17년에 이르는 결혼생활 끝에 피카소는 아내 올가와 헤어졌으나, 이혼 절차는 끝내 마무리되지 않았다. 그의 그림과 조각에 긴 금빛 머리칼을 지닌 어리고 동그란 얼굴이 등장했다. 그녀는 마리 테레즈 발테르로, 1931년부터 피카소의 연인이 되었고 피카소의 딸 마야를 낳았다.

전쟁 시기의 미술

1936년 에스파냐에서 시민전쟁이 일어났다. 피카소는 공화주의자들을 지지해, 유명한 〈게르니카〉(56~57쪽)를 그렸다. 전쟁의 공포에 대해 강력하게 고발하는 이 작품은 아마도 가장 유명한 그의 회화일 것이다.

제2차 세계대전 동안 사람들은 힘들고도 위험했던 오랜 세월을 보냈다. 피카소는 비서인 하이메 사바르테스와 함께 그랑 조귀스탱 거리 7번지에 살았다. 사바르테스는 에스파냐 시기부터 그의 친구이기도 했다. 독일군 장교들이 그의 아파트를 여러 번 수색했고, 그의 그림들을 하나하나 샅샅이 훑었다. 하

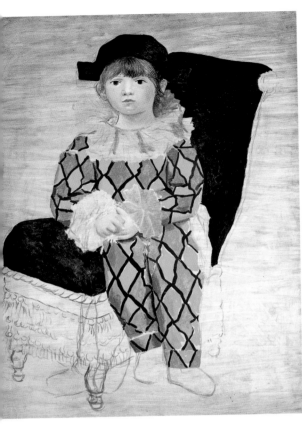

처음에 헌신적이고 사랑 넘치는 아버지였던
피카소는 아들 파울로의 그림을 자주 그렸다.
이 작품은 1924년에 그려졌다.

루는 독일군이 〈게르니카〉의 사진을 발견하고는 이
렇게 물었다. "당신이 그렸소?" 피카소는 이렇게 톡
쏘아붙였다고 한다. "아니오, 당신들이 그렸소."

마리 테레즈와의 관계가 결국 깨지고, 유고슬라
비아 출신 사진가 도라 마르가 마리 테레즈의 빈자리
를 채웠다. 도라 마르는 피카소의 모국어인 에스파냐
어로 그와 대화할 수 있었고, 예술에 관한 긴 이야기
를 나눌 때에도 자기 자신의 입장을 고수할 정도로
똑똑했다. 그러나 피카소와 마르의 사이에는 긴장감
이 흘렀고, 항상 그녀의 신경질적인 질투가 중첩되었
다. 이들의 관계는 피카소의 〈우는 여인〉 연작에 주
된 영감을 제공했다.

전쟁이 끝난 후 피카소는 공산당에 입당했고, 공
산당은 즉각 피카소를 정치선전의 목적으로 이용했다. 평화의 비둘기를 그린 피카소의 석판화는 〈게
르니카〉의 짝을 이루며 역시 전 세계적인 명성을 얻었다. 이후 그는 자신이 공산당의 회의석상이나 빛
나게 할 것이라는 사실을 알아채고는 공산당을 탈퇴했다.

제2차 세계대전이 끝나갈 무렵 그는 해방된 독일 나치의 집단 수용소를 촬영한 미국 측의 사진을
보고는 그것에 대한 인상을 다루고자 〈납골당〉(77쪽)을 그렸다. 사진이 보여준 장면을 그림으로 다시 그
리는 것은 직접적인 정치적 표현을 걸러내는 역할을 했다. 그 이후 1951년에 그린 〈한국에서의 학살〉
(78쪽)은 반 년 전에 시작된 한국전쟁과 관련된다. 여기서 작품의 의도는 명확하게 나뉜 선과 악의 인물
을 통해 더욱 명백해진다. 네 명의 벌거벗은 여자들은 공포에 질려 딱딱하게 굳은 채 한쪽에 서 있고, 군
인들은 다른 편에서 그들을 쏜다. 한국전쟁에 대해 분노를 느꼈던 피카소는 14세기에 세워진 발로리스
의 버려진 교회를 평화의 사원으로 바꿔놓았다. 그곳은 전쟁과 평화를 주제로 삼은 대형 벽화로 장식되
었다.

1945년 가을에 피카소는 페르낭 무를로라는 판화가를 알게 되었고, 그는 피카소에게 다시 판화 작
업을 하도록 격려해주었다. 그리고 다시 한 번 새로운 얼굴이 최초의 석판화에 나타났다. 그 얼굴의 주

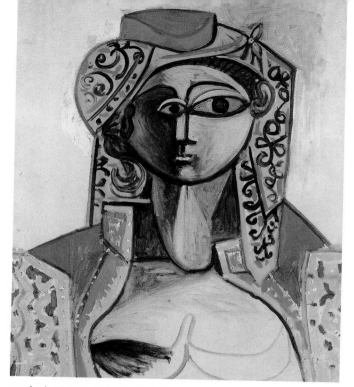

1955년에 그린 이 작품에서는
터키 의상을 입은 피카소의
두 번째 아내 자클린 로크를 보여준다.

인공은 프랑수아즈 질로였다. 젊은 미술학도였던 그녀는 처음에는 망설이다가 결국은, 이제 64세인 노미술가의 연인이 되었다. 두 사람의 관계는 10년 동안 지속되었으며, 클로드와 팔로마 두 아이를 슬하에 두었다.

무쟁에서 보낸 조용한 나날들

빌라 라 칼리포르니는 남프랑스의 도시 칸 배후에 있는 무쟁이라는 마을에 위치했다. 피카소는 1955년에 은퇴하여 라 칼리포르니의 밝고 통풍이 잘 되는 방에서 지냈다. 첫 부인이 그랬듯이, 프랑수아즈가 그를 떠난 지 2년이 지났을 때였다. 그러나 첫 부인인 올가는 피카소와의 관계가 끝난 후에도 이혼하지 않았다. 고생스러운 시기는 이제 과거의 일이 되었다. 언론은 피카소를 마치 영화계의 스타처럼 대접했고, 그가 가는 곳이라면 어디든지 따라다녔다. 라 칼리포르니에서 피카소는 작업에 필요한 고요를 찾았다. 이미 74세가 된 그는 도자기를 만들던 발로리스 마을에서 만났던 프로방스 출신의 미인 자클린 로크와 살았다. 라 칼리포르니는 모든 시기의 회화는 물론 〈염소〉같은 조각 작품들로 터져나갈 지경이었다. 정원에 설치된 〈염소〉는 비둘기와 피카소가 기르는 개들 덕분에 고색창연한 녹청색으로 변했다. 그것은 미술관에 설치되었더라면 절대로 일어날 수 없었을 일이었다! 파리에 있는 칸바일러와 콕토는 제쳐두고, 피카소의 새로운 친구들은 투우사, 사진가, 판화가, 도예가들로 한 무리를 이루었다. 그들은 건실하고 현실적인 사람들이었고, 피카소는 그들과 삶에 대한 새로운 감정을 나누었다.

그해 여름 영화감독 앙리 조르주 클루조는 작업 중인 피카소를 보여주며 그를 찬미하는 영화를 만들었는데, 이 영화에서 관람자들은 피카소가 그림을 완성하는 과정을 볼 수 있었다. 피카소는 이 영화에 열의를 보였다. 그는 15점으로 이루어진 회화 연작을 막 마쳤는데, 그것들은 들라크루아의 〈알제리 여인〉에 대한 다양한 변주였다. 피카소는 그토록 많은 습작을 만드는 이유에 대한 질문을 받고는 이렇게 대답했다. "그렇게 많은 수의 습작을 해보는 것이 내가 그림을 그리는 방식이라오. 나는 이삼 일

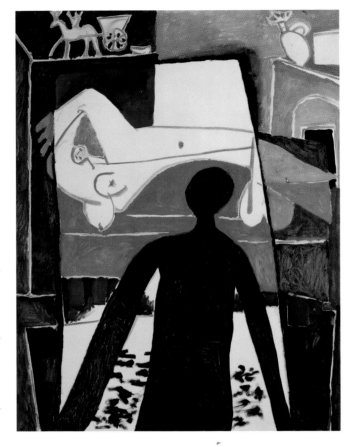

저만치 누워 있는 여자가 있는
이 작품 〈그림자〉(1953)에서
그림자는 어떤 전시물의 그림자이다.

동안 수백 점의 습작을 그리죠. 반면 다른 화가들은 아마 그림 한 점을 놓고 100일을 지낼지 모르겠지만. 나는 작업할 때 창문을 열어 놓지요. 캔버스에서 뒤돌아 서 있으면, 때때로 새로운 무엇이 캔버스 안에서 나오기도 해요."

아르누보 양식의 장식이 풍부한 건물과 야자수, 유칼립투스 나무를 심은 정원은 피카소에게 친구이자 맞수였다. 이는 또한 1954년 11월에 세상을 떠난 앙리 마티스의 정신을 반영하는 매우 장식적인 작업을 계속하도록 그를 자극했다. 말년에 피카소와 마티스, 이 두 노화가들은 자주 서로의 집을 방문했고, 이야기를 나누었다. 나이가 들자 피카소는 오랜 맞수에게 친절해졌고, 자주 이렇게 말하곤 했다. "기본적으로 오직 마티스만 존재할 뿐이지." 피카소 자신은 이제 보다 많은 색채를 쓰면서 빨강, 노랑, 파랑의 원색을 강하게 대비시켰다.

1958년 9월에 피카소는 보브나르그 성을 인수한다. 그 성은 생 빅투아르 산 북쪽 경사면에 자리 잡고 있었다. 이곳에서 그는 자신의 우상인 폴 세잔과 가까워짐을 느꼈다. "나는 세잔과 함께 살고 있소." 피카소는 이렇게 농담을 던지기도 했다.

1961년 3월 14일 피카소가 자클린과 결혼한다는 소식이 신문의 표제를 장식했다. 심지어 피카소의 가까운 친구들도 보도가 있기 전에 이 소식을 전혀 몰랐다. 자클린은 피카소보다 거의 50세 연하였다. 마치 그림자처럼 피카소의 옆을 지켰던 자클린은 자기부정에 이를 정도로 그의 변덕과 괴팍한 성격을 참아냈다. 그러나 피카소와 자클린 사이에는 암묵적인 동의가 있었다. 자클린은 피카소가 작업에 몰두할 때 가사를 돌보고, 매력적이고 세심한 안주인 역할을 하며 자신의 입지를 지켰다. 그녀를 그린 초상화 한 점은 〈자클린, 나의 여왕!〉이라고 불렸는데, 그런 제목은 피카소에게 전혀 과장된 것이 아니었다. 그는 어느 때보다도 그녀의 도움에 의지했다. 피카소조차 나이를 속일 수는 없었기

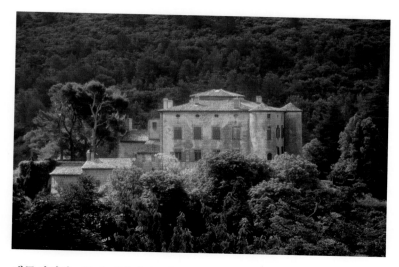

생 빅투아르 산의 북쪽 경사면에
위치한 피카소의 보브나르그 성.

때문이었다. 위에 대수술을 받은 후 피카소는 담배를 손에 댈 수 없었고, 먹고 마시는 데 항상 조심
해야만 했다. 악명 높던 꿰뚫는 듯한 시선은 시력이 떨어져 두꺼운 안경 뒤쪽으로 감춰졌다. 청력도
감퇴되어 그는 자주 친구들을 피하게 되었고, 방문객도 마지못해 맞았다.

　　그러나 그의 상상은 흐려지지 않았다. 피카소는 건강이 허락되지 않았지만 회화, 판화, 소묘 작
품에 포르노그래피에 가까운 거친 성애의 장면들을 담았고, 그것은 그에게 제한 없는 남성적 능력에
대한 환상을 안겨 주었다.

　　생 빅투아르 산자락의 가혹한 기후와 차가운 성 안의 방은 피카소가 1년 내내 그 안에서 작업하
는 데 적합하지 않았다. 그래서 1961년에 피카소는 무쟁 근처에 있는 노트르 담 드 비에 집을 구입했
다. 그 집은 보통 사람들이 다니는 길에서는 벗어나 있었지만, 칸에서 8킬로미터 거리밖에 떨어져 있지
않았다. 피카소는 세상을 떠나기 바로 전에 마지막으로 자화상을 그렸다. 그의 말기 작품 중에서 이 자
화상은 수척한 늙은 남자의 개성적인 코와 부릅뜬 눈 등 피카소의 용모를 가장 사실적으로 보여준다.
그의 눈은 이제 관람객에게 도전하거나 싸우려는 듯 응시하는 것이 아니라 임박한 죽음에 대한 공포로
부릅뜬 모습이었다.

　　1973년 4월 8일, 피카소는 계속 독감에 시달리다가 91세를 일기로 노트르담 드 비의 저택에서 세
상을 떠났고, 이틀 뒤 보브나르그 성의 정원에 묻혔다. 그의 방대한 재산을 두고 유족들은 가까스로
합의했다. 즉 유산의 20퍼센트는 상속세로 국가에 귀속되었고, 미술작품을 내놓는 것으로 일단락되
었다. 그 작품들이 1985년 파리에서 개관한 피카소 미술관의 근간을 형성했다. 또한 자클린은 개인
적으로 수집한 저명한 프랑스 화가들의 작품을 프랑스 정부에 기증했다.

　　13년 동안 자클린은 보브나르그 공원에 있는 피카소의 묘지를 꾸준히 찾았다. 1986년 10월 15일
마지막으로 피카소의 묘지를 찾았던 59세의 자클린은 그곳에서 권총을 쏘아 스스로 목숨을 끊었다.

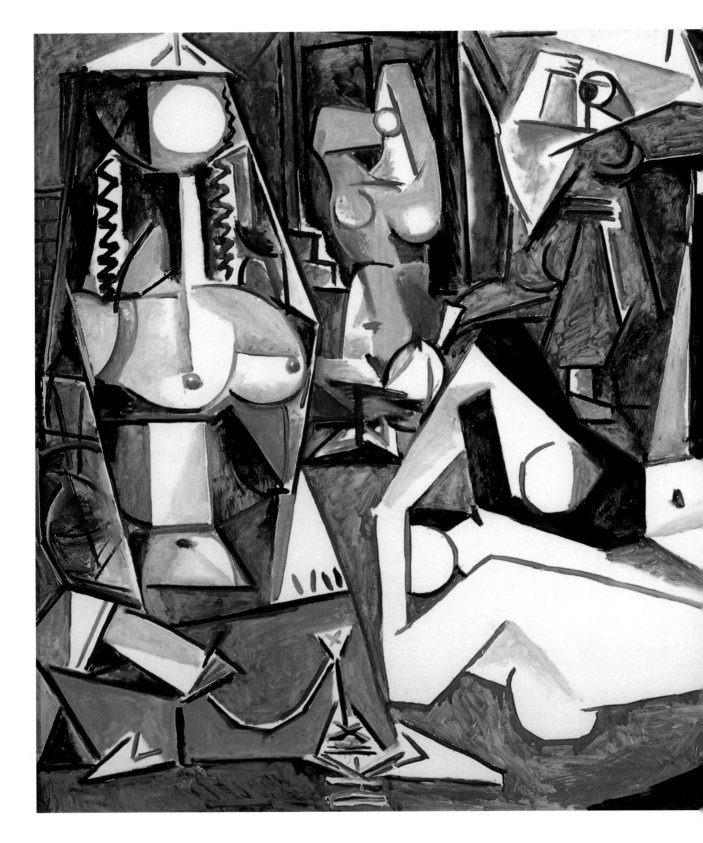

알제리 여인 │ 1950년대에 피카소는 자주 과거 화가들의 작품을 기본으로
삼고 그것을 새로운 양식으로 다시 그렸다. 들라크루아의 작품으로 유명한
〈알제리 여인〉은 피카소에 의해 각진 형태들에 엄격한 구도를 적용한 화면으로
변모한다. 이 작품은 수많은 습작 끝에 완성되었고, 그러한 습작 기간에는 다양한
대안이 모색되었다.

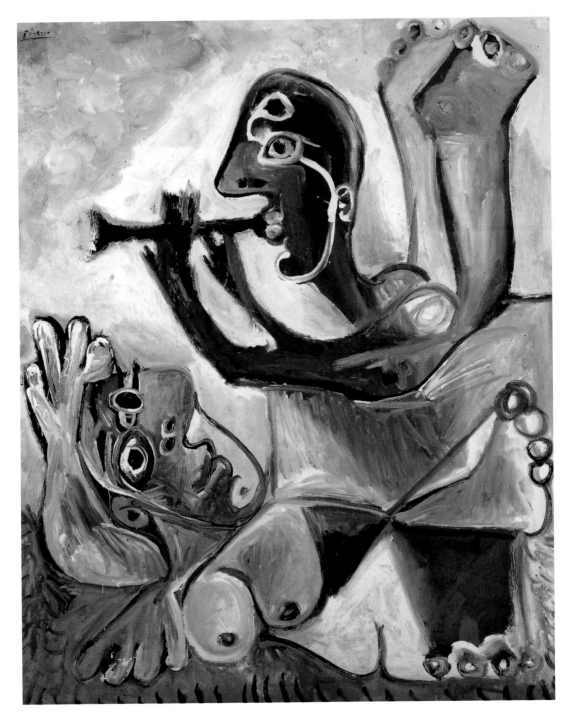

거칠고 늙은 남자 | 피카소의 말기 작품들은 여기서 보는 〈새벽의 노래〉(1965)처럼 충동적이며 난폭한 붓질과 '탁한' 색채가 특징이다.
그러나 피카소가 그림을 그리는 데서 기쁨을 느낀다는 사실은 여전히 드러난다.

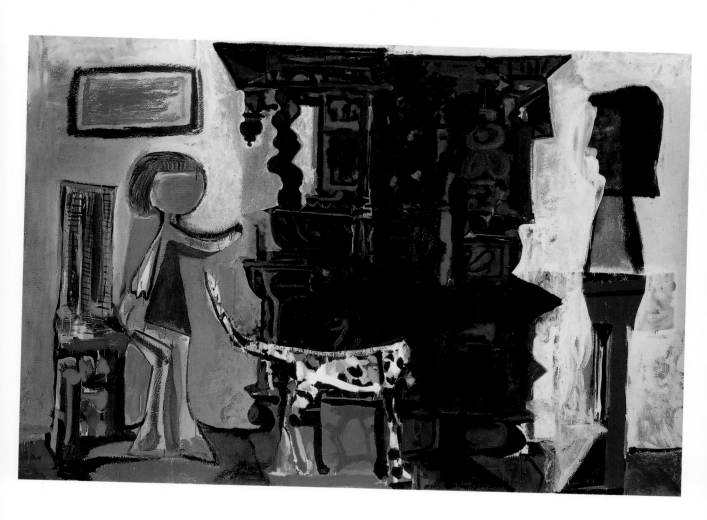

새로운 색채 | 피카소는 색채를 이용하는 데 어떤 제약을 두지 않고 마음껏 즐겼다. 그는 더욱 더 새로운 색채 조합을 창안해 오랜 친구 마티스와 경쟁했다. 〈보브나르그의 화장대〉(1960)는 바로 그러한 좋은 예이다.

사랑

"영원히 욕망하고, 세비야의 위대한 사기꾼
돈 후안처럼 정복한 것에는 영원히 싫증을 냈음에도,
그(피카소)는 언제나
한 여자에게만 복종했으며,
오직 그의 작품을 통해서만
그녀로부터 스스로를
해방시키려 했다."

브라사이

피카소의 여성 관계는……

다양하고 모순적이었다. 그의 작품의 모델이었거나 쉽게 만났다 헤어지는 여자들은 셀 수 없이 많았으며, 미모와 지성으로 그를 매혹했던 여인들과는 친밀한 관계를 맺었다. 그러나 기본적으로 피카소는 그녀들이 완전히 복종하기를 원했기에, 그녀들을 진정 사랑할 수 없었다. 피카소에게 여자는 신비이면서 동시에 순교였으며, 자신이 결코 벗어날 수 없는 무엇이었다.

Focus

피카소가 그린 가장 행복한 그림들 중 몇몇에는 아이들이 등장한다. 이 작품 속의 아이는 놀이에 빠져 있다.

피카소와 아이들

피카소는 자기 아이들을 여러 번 그렸는데, 특히 그들이 '천진난만한 시기'인 유아기 때 그린 작품이 많다. 일단 아이들이 자라면 그의 관심은 줄어들었다. 하지만 이러한 초상화들, 특히 어머니와 아이를 그린 그림들은 그의 본성과 사랑, 애착을 반영하고 있다. 아이들의 초상화와 어머니와 아이의 그림들은, 문제를 제기하며 이해하기 어려운 피카소의 여러 작품들 가운데서 마치 고요한 섬과도 같으며, 아마도 실제 존재하지 않을 목가를 보여준다. 피카소가 1920년대 초부터 그린 이런 작품들의 4분의3 이상은 자신의 아들딸인 파울로(1921년 생), 마야(1935년 생), 클로드(1947년 생), 팔로마(1949년 생)를 담은 것이다. 피카소는 자녀들의 어린애 같은 행동을 관찰하면서 매혹되었다. 아이들의 행동은 어느 정도 길들여지지 않았고 즉각적이었기 때문이다. 하지만 일단 아이들이 자라 사춘기가 되면, 그들의 초상화는 더 이상 그려지지 않았다.

여자들은……

➜ 피카소의 인생을 처음부터 지배했다. 심지어 피카소는 유아기와 청년기에도 여자들의 돌봄을 받고 양육되었다.

➜ 대부분의 작품에 영감을 제공했다.

➜ 남성다움을 과시하는 태도나 까다로운 행동에도 불구하고 피카소에게 매력을 느꼈다.

최고의 미인,
마리 테레즈 발테르

피카소의 여자들, 연인들은 모두 외모 또는 지성이 뛰어났다. 그중에 마리 테레즈 발테르(왼쪽 사진)는 가장 아름답고 매력적인 여성이었다. 그녀의 경쟁 상대였던 프랑수아즈 질로는 발테르의 아름다움을 시샘하지 않았다. "마리 테레즈는 뚜렷하게 사실적인 아름다움을 보여주는 미인이라기보다 우주, 곧 질서와 조화의 반영이었다. 피카소에게 마리 테레즈와의 관계는 한 마리 새의 비상으로 구체화되어 그의 작품에 마음껏 투영되었다. 완벽의 빛이 그녀의 아름다운 몸에 깃들여 있었다."

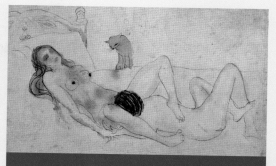

"은밀한 눈"

피카소는 성애를 그린 많은 소묘를 통해 자신의 '은밀한 눈'을 드러냈다. 이러한 성에 대한 욕망이 피카소와 아폴리네르를 연결시켰다. 아폴리네르는 포르노그래피 서적의 출판업자로 돈을 벌었다. 파리 국립도서관에 소장되어 있는, 아폴리네르가 출간했던 포르노그래피 문학은 지금 보면 무난한 수준이다. 아폴리네르 자신도 《1만 1,000개의 페니스Les Onze Mille Verges》라는 포르노그래피 작품을 펴내기도 했다.

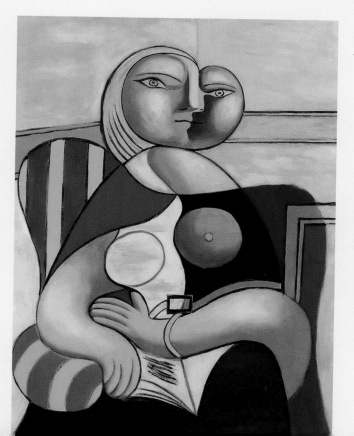

에로스와 타나토스(사랑과 죽음)

끊임없이 여자들을 찾았음에도 피카소가 그들에게 느낀 깊은 공포감은 의심할 여지없이 에스파냐 태생의 흔적이었다. 어려서부터 그는 억압하여 지배하려는 마초 기질과, 자신의 성적 충동 앞에서 속수무책으로 헌신적인 사랑의 노예가 되는 기질 사이에서 오는 갈등을 잘 인식하고 있었다. 때문에 무신론자인 피카소는 에스파냐 쪽 지인들과 러시아 출신이었던 아내 올가가 주입한 뿌리 깊은 미신들을 믿고 있었다고도 한다.

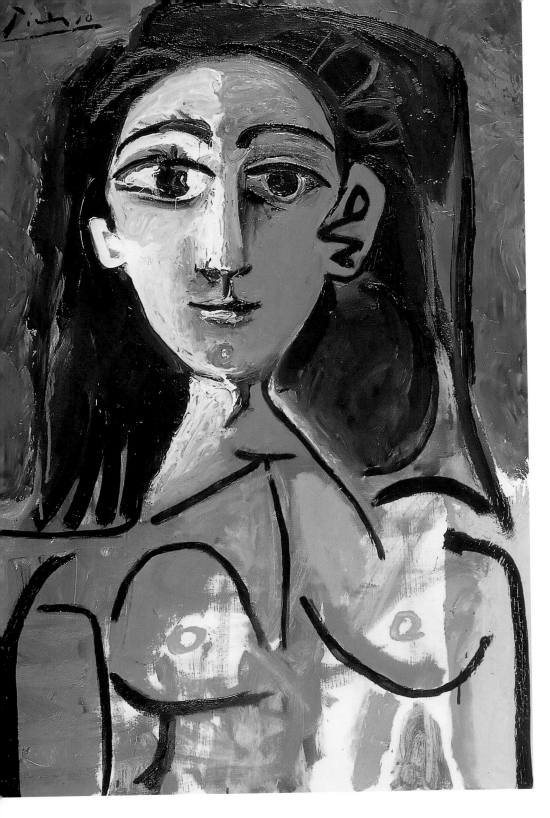

자클린 로크는 피카소가 말년에
함께 지내던 여인이다.

페르낭드 올리비에와
피카소가 몽마르트르를
산책하고 있다. (1906)

뮤즈와 정부, 그리고 마돈나

피카소에게 여자들은 생명력의 필수적인 원천이었다. 심지어 매우 짧은 기간이라도 자기 옆에 여자가 없으면, 피카소는 자신의 천재성을 완전히 발휘할 수 없었다. 그러나 여성을 사랑하는 그의 태도는 사심이 없으며 자기를 희생하는 것이 아니었다. 피카소는 여인들을 압도하고, 지배하며, 무엇인가를 요구했다. 미모 그리고 지성과 함께, 완전한 희생과 복종이 관계의 전제조건이었다. 그러나 피카소가 지녔던 에스파냐의 남성우월주의의 깊은 내면에는 연애관계를 복잡하게 만들며 문제를 일으키는 공포와 콤플렉스가 숨어 있었다.

페르낭드와 바토 라부아르

피카소의 연인으로 정착하기 전에 페르낭드 올리비에 (1881~1966)는 몽마르트에서 모델로 활동했고, 몇몇 다른 미술가들의 연인이기도 했다. 올리비에는 회고록 《피카소와 그의 친구들(Picasso et ses amis)》에서 피카소와의 첫 만남

> "피카소에게 여자들이란 회화에서 붓과 같은 것, 즉 없어서는 안 되며, 본질적이고, 치명적인 것이었다."
> – 올리비에 비드마이어 피카소

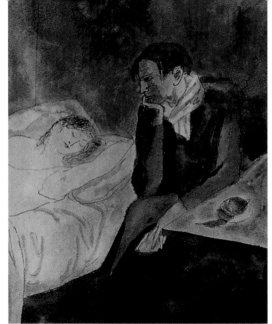

왼쪽 | 피카소의 여러 회화에서 "내 사랑(Ma Jolie)"이라고 불렸던 에바 구엘(마르셀 윔베르). 1911년 무렵 피카소의 아파트에서 촬영.

오른쪽 | 잠자는 페르낭드를 지긋이 바라보는 자신을 그린 이 회화는 조용하고도 감동적이다.

을 이렇게 적었다. "그를 모른다면 피카소는 그리 특별하게 유혹적이지 않았다. 물론 그의 수상쩍게 꿰뚫어보는 듯한 시선 때문에 집중이 되긴 했다. 여러분은 그가 어디서 왔는지 짐작도 할 수 없다. 하지만 여러분이 그에게서 감지하는 이러한 열정, 내면의 불꽃은 그에게 저항하지 못하게 만드는 일종의 자석처럼 작용했다. 그리고 그가 나를 알고 싶어 하자, 나 역시 그를 알고 싶어졌다."

땅딸막하고 옹골찼던 피카소와 대조적으로 페르낭드는 키가 크고, 붉은 머리칼에 아름다운 여인이었으며, 그녀가 속했던 자유분방한 보헤미안 그룹에서는 진귀한 보석처럼 여겨졌다. 피카소와 페르낭드는 1904년 여름에 처음으로 만난 뒤 곧 연인이 되었지만, 페르낭드는 1년이 지난 1905년 여름에야 피카소와 동거하기로 결정하고 당시 그가 살고 있었던 바토 라부아르로 이사했다.

피카소가 파리에 정착한 지 얼마 지나지 않았던 이 시기는 험난했다. 그러나 그들의 생활은 매우 열정적이었으며 기쁨이 넘쳤다. 피카소는 생애 처음 진정으로 사랑에 빠졌고, 에스파냐 사람 특유의 남성우월주의를 견지하면서 강렬한 질투심을 보였다. 이처럼 병적인 질투심이 너무 커져서 피카소는 물건을 사러 가거나 친구들과 외출할 때 그녀를 더러운 작업실에 가둬놓기도 했다. 페르낭드는 차를 마시고 책을 읽으며 감금된 동안을 견뎠다. 그녀는 기나긴 휴식 가운데 간간이 가사 일을 돌보며 시간을 보냈다.

난로에 땔 석탄마저 자주 떨어졌던 가난한 시절에 피카소와 페르낭드는 속임수를 써서 작은 사기를 치기도 했다. 이를테면 외상으로 빵집에서 먹을거리를 구입하여 그들의 집 바토 라부아르로 배달을 시키고는, 배달하는 소년이 초인종을 울리면 아무도 없는 것처럼 대답하지 않다가 소년이 가버리

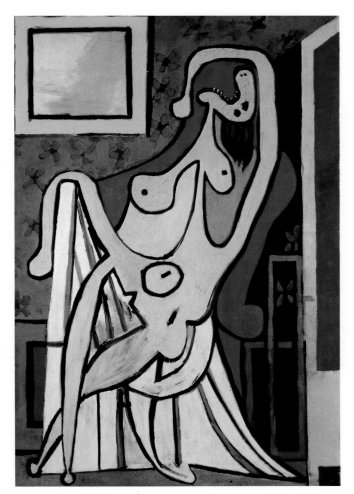

피카소는 첫 번째 아내 올가를 머릿속에서
떨쳐버리려 했다. 그녀의 아름다움을 희화화했던
이 시기의 왜곡된 누드 그림이 그 증거다.

면 음식을 가지고 들어가서 먹은 후 몇 주나 지난 다음 값을 지불하곤 했던 것이다. 비록 많은 일들이 페르낭드의 진술 속에서 변형되었지만, 바토 라부아르 시절에 대한 그녀의 회고록은 오직 소소한 돈 문제가 그림자를 드리웠던 것을 제외하면 오랫동안 행복했던 것처럼 읽힌다. 피카소가 클로비스 사고 또는 앙브루아즈 볼라르 같은 화상에게 작품을 팔면, 페르낭드와 피카소는 친구들을 초대하거나, 몽마르트르 언덕에 있는 작은 카페에서 그들을 만났다. 한 주의 정점은 몽파르 나스에 있었던 유명한 클로즈리 데 릴라(Closerie des Lilas, '라일락이 있는 작은 유원지'라는 뜻) 카페에서 화요일 저녁에 열린 "시구와 산문" 모임이었다. 이 모임에는 상징주의자인 장 모레아스, 알프레드 자리, 귀스타브 칸, 앙드레 살몽, 기욤 아폴리네르, 모리스 레이날, 조르주 브라크, 피카소 그

리고 역사에서 잊힌 시인, 작가, 화가, 조각가, 음악가 등의 예술가들이 참석했다. 페르낭드는 아편과 환각제가 만연했던 이런 저녁의 정황을 거리낌 없이 묘사했다. 하지만 그러한 만용은 독일 출신의 어떤 화가가 그러한 밤을 보낸 후 이웃집에서 목을 매 숨지면서 갑작스럽게 끝났다.

몇 년 간 열렬했던 그들의 사랑은 점차 식어갔지만 이별은 1909년 클리시 대로에 있는 새로운 집으로 옮긴 후 찾아왔다. 피카소의 별은 떠오르는 중이었고, 입체주의는 그의 삶이 되었으며, 아름다운 페르낭드의 삶 또한 완전히 바꿔버렸다.

페르낭드는 피카소의 삶에서 그의 작품에 연인 또는 아내로 현저하게 영향을 미쳤던 7명의 여인 중 최초의 여자였다. 그녀는 처음으로 피카소라는 천재와 그의 신화가 탄생하는 것을 목격했다. 그리고 페르낭드는 아마 피카소의 전 생애를 통해 가장 아름다운 사랑의 시기를 그와 함께 보냈다. 그녀는 수년 간 오 라팽 아질의 가수, 가정교사, 비서, 계산원, 카바레의 점장, 그리고 별자리 저술가로 '거친 세월'을 보낸 후, 피카소가 그의 첫 번째 부인이었던 올가와 결혼했던 1918년에 영화배우 로저

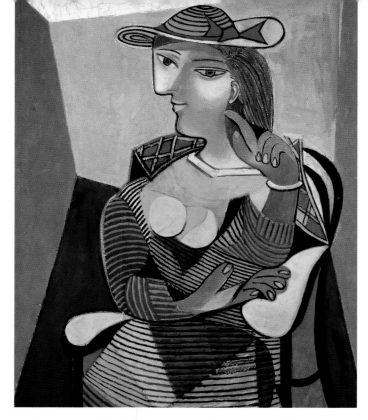

1937년에 그린 이 작품에서 마리 테레즈 발테르의 아름다움은 비록 피카소가 많이 왜곡했음에도 손상되지 않았다.

칼과 동거를 시작했다.

에바: 내 사랑

1912년 5월에 피카소는 〈내 사랑(Ma Jolie)〉이라는 그림을 그렸다. 이 작품은 새 연인 에바 구엘(1885~1915)에게 바치는 사랑의 선언이었다. 본명이 마르셀 웡베르였던 에바 구엘은 1915년 말 암으로 사망했으므로 불과 2~3년간 피카소의 열정을 독차지했던 여인이다. 페르낭드는 이토록 오랫동안 지속된 내연 관계를 알게 되자, 미래주의 화가인 우발도 오피(Ubaldo Oppi)와 사랑의 도피여행을 떠나지만, 머지않아 그와도 헤어졌다. 그동안 피카소는 몽파르나스 묘지를 바라보고 있는 셸셰르 거리의 널찍한 아파트로 이사를 갔다. 에바가 오퇴유에 있는 병원에서 죽음을 기다리는 동안 피카소는 일시적인 관계에서 위안을 찾았다. 이를테면 22세의 파리 출신 여인 가비 레스피나스는 매우 짧은 기간 동안 피카소의 연인이었던 관계로 그의 작품에 전혀 등장하지 않는다. 이 시기의 또 다른 연인은 셸셰르 거리에 살던 피카소의 이웃이자 흉허물 없이 모든 것을 나누던 여자 친구 이렌 라귀였다.

올가 그리고 사랑의 극장

1916년 피카소는 발레 뤼스의 단장인 세르게이 디아길레프로부터 로마로 와달라는 초대를 받아들여 무대 디자이너로 합류했다. 피카소는 생기 넘치고 햇살이 찬란한, 대리석 인물상들이 신비로운 그림자를 드리우는 화려한 바로크 시대의 건물과 멋진 교회가 즐비한 도시 로마에 완전히 압도당했다.

　로마의 빛과 생명력으로 말미암아 확실히 피카소는 새로운 사랑을 경험하게 되었다. 이 시기 피카소의 연인인 올가 코흘로바(1891~1955)는 디아길레프의 코르 드 발레(corps de ballet, 군무를 추는 무용수를 가리킴) 중 한 명이었으며 러시아 육군 대령의 딸이었다. 이 발레단은 이후 바르셀로나로 이동했고, 그곳에서 피카소는 올가의 고전적인 아름다움을 강조하는 자연주의 양식으로 멋진 초상화를 그렸다. (71쪽)

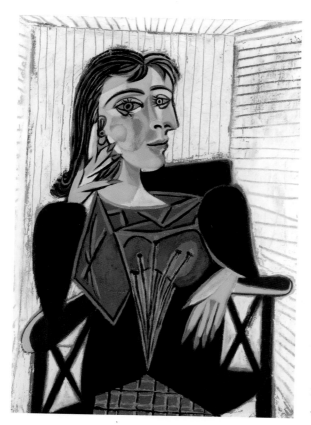

발레 뤼스가 바르셀로나를 떠나 남아메리카로 순회공연을 떠나게 되자, 올가는 피카소와 함께 바르셀로나에 남았다. 1917년 가을 피카소와 올가는 함께 파리로 돌아와 몽루주에 있는 작은 집으로 이사했다. 그리고 1918년 7월에 그들은 아폴리네르, 장 콕토, 막스 자코브를 증인으로 삼아 다뤼 거리에 있는 러시아 정교회의 교회에서 결혼식을 올렸다. 결혼식을 올린 직후 그들은 라 보에티 거리에 있는 복층 아파트로 이사했다. 올가는 이처럼 세련된 생활을 사랑했다. 부유한 가정 출신인 그녀는 중산 계층의 취향을 물려받았고, 아파트를 값비싼 가구와 훌륭한 골동품으로 채웠다. 피카소는 2층에 있는 것을 더 좋아했다. 그곳에서는 방해받지 않고 그림 그리기에 몰두할 수 있었기 때문이었다. 올가와 피카소는 이제 파리에서 제일가는 사교 모임에 끼게 되었다. 피카소는 무엇보다도 1921년 2월 21일 맏아들 파울로(폴이라고 불리기도 했다)가 탄생했으므로 얼마간 이러한 새로운 생활양식을 받아들였다. 같은 해 피카소는 퐁텐블로에 있는 넓고 안락한 빌라를 세냈다. 하지만 올가와 피카소의 관계는 점점 불편해졌다. 비록 피카소가 가장이라는 새로운 역할을 자랑스러워했으나, 그 때문에 피카소가 전적으로 행복한 것은 아니었다. 그는 파울로를 그린 많은 회화와 소묘를 통해 아들의 성장을 추적하며 생생한 관심을 표했으나, 전형적인 가정생활을 보여주는 가족 그림은 무시했다. 피카소는 아들을 통해 사실 장밋빛 시기를 재현했던 것이다. 파울로는 당나귀를 타고, 아를레키노, 피에로 또는 투우사 등으로 분장하여 그림에 등장했다. 피카소는 매일매일 닥치는 현실을 회피하여 자신의 예술 속으로 숨어들었다. 그럼으로써 덫에 걸린 듯 헤어나기 힘든, 유행을 따르는 생활양식을 피하고 싶었던 것이다. 피카소와 그의 예술을 알아보는 눈이 없었던 올가와는 점점 멀어졌고, 피카소가 아들에게 헌정한 일련의 연작도 끝나게 되었다. 1925년의 〈춤〉(30쪽)에서는 오랫동안 억눌려왔던 자유를 향한 피카소의 절규가 초현실주의의 이미지로 분출되었다.

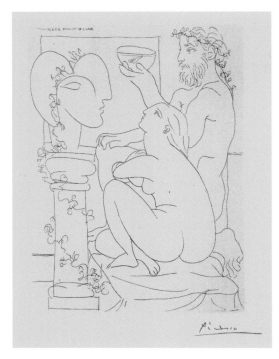

1930~1937년 사이에 피카소가 출판업자이자 화상이었던 앙브루아즈 볼라르를 위해 제작했던 《볼라르 판화집Vollard Suite》에는 100점의 동판화가 수록되었다. 주의를 집중시키는 흉상은 마리 테레즈의 얼굴과 닮았다.

"아가씨, 당신의 얼굴이 흥미롭군요."

1927년 1월 어느 추운 날 산책을 하던 피카소는 갈르리 라파예트 백화점 근처에서 젊은 여자와 마주쳤다. 당시 17세이던 마리 테레즈 발테르 (1909~1977)는 처음에 피카소의 이름을 알아듣지 못했다. 피카소는 첫눈에 그녀에게 반했고, 마리 테레즈는 바로 다음 작품에서부터 그의 모델이 되었다. 그녀는 라 보에티에 거리 근처에 아파트를 세냈다. 그 후 두세 해 동안 피카소는 마리 테레즈와의 관계를 비밀로 하려 했으나, 그녀의 존재는 점점 더 그의 그림과 조각에서 두드러졌다. 그녀의 얼굴과 몸, 그리고 그의 사랑은 소묘에는 아름답게 구부러진 선으로, 조각에는 풍만한 모양으로 나타나도록 피카소에게 영감을 주었다. 마리 테레즈의 모습을 떠올리게 하는 풍만한 형태는 《볼라르 판화집》에 수록된 동판화에 끊임없이 등장했으며, 새롭게 등장한 피카소의 신고전주의 양식의 표현에 생동감을 불러일으켰다. 1935년 9월에 마리 테레즈는 피카소와의 사이에서 딸 마야를 낳았고, 마야 역시 여러 그림의 주제로 등장했다.

그러나 이때는 피카소의 삶에서 어려운 시기였다. 올가와의 불화는 참기 힘들 정도까지 발전했다. 1935년 6월 피카소는 처음으로 가족과 함께 휴가를 가지 못했다. 올가는 피카소에게 다시는 돌아갈 수 없게 되었다. 재산 문제가 복잡하게 얽혔기 때문에 이혼은 불가능했다. 그에 대한 보상으로 올가는 부아즐루 성과 파리에 있는 아파트를 받았다. 그녀는 1955년에 피카소와 화해하지 않고 깊은 상처를 입은 채 세상을 떠났다.

피카소는 1943년에 마리 테레즈를 떠났지만 죽는 날까지 그녀, 마야와 연락하며 지냈다. 피카소가 세상을 떠난 지 4년이 지난 1977년 그녀는 자살했다. 마리 테레즈는 더 이상 인생의 의미를 찾을 수 없었던 것이다.

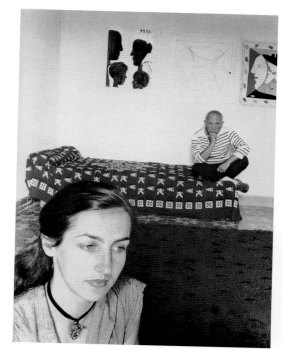

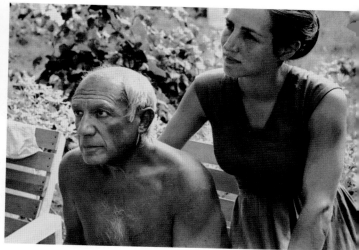

도라: 우는 여인

피카소는 유고슬라비아 출신 사진가 도라 마르(1907~1997)를 1936년에 만났고, 때문에 사태는 더욱 복잡해졌다. 도라는 성숙하고 매력적인 여인이었고, 피카소의 모국어인 에스파냐어로 몇 시간 그와 예술을 논할 수 있을 정도로 지적이었다. 두 여인 마리 테레즈와 도라의 존재는 이 시기 피카소의 미술에서 찾아볼 수 있다. 1930년대에 그린 많은 초상화에서 마리 테레즈와 도라 마르의 얼굴이 모두 등장하며, 다른 작품들에는 단지 두 여자 중 하나만 볼 수 있다. 도라 마르는 마리 테레즈보다 불행했으며, 〈우는 여인〉 연작에 직접적으로 영감을 제공했다.

피카소가 전쟁 중에 그린 여자 그림들은 왜곡된 형태와 공포를 보여준다. 하지만 인간 초상의 파괴는 때때로 두 가지 표정을 나타내는 화면에 의해 분출되기도 했다. 피카소는 초현실주의자들이 불러낸 대모신(Great Mother)을 그린 의고적(擬古的)인 그림, 또는 양성의 자웅동체적 결합을 그린 그림에서 보여주듯이 파괴를 넘어선 본원적인 통일을 추구하는 중이었다. 그러나 그 역시 여성을 위협적인 용모로 제시했다. 그의 〈목욕하는 사람들〉 연작에서는 인물들이 목욕하는 여인보다는 무서운 곤충을 닮았던 것이다. 피카소는 이러한 여성들의 초상화에 그리스도교의 성모 또는 고대의 우상이 지닌 마술적인 생생함을 불어넣었다. 대모신의 파괴적인 기운은 원시시대의 여성상이 지닌 지배적이

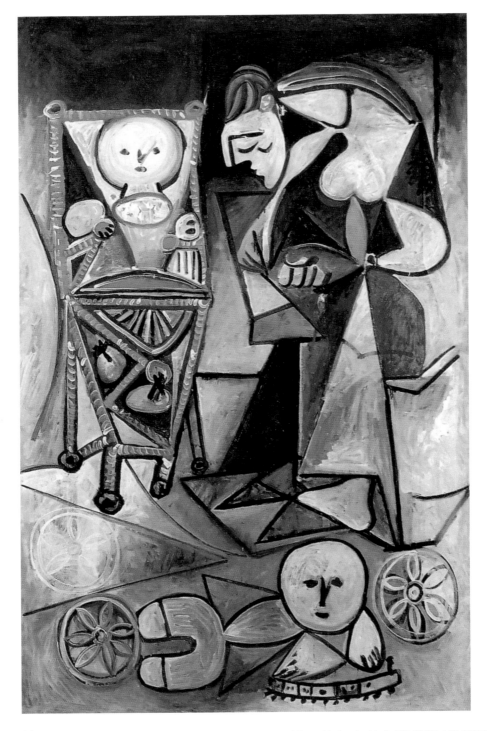

가족 그림 │ 형식이 인상적인 작품 〈자녀들 옆에서 그림을 그리는 여인〉(1950)은 프랑수아즈의 미술에 대한 열정이 식지 않았으며, 그녀가 어머니의 의무를 지녔음에도 어떻게라도 짬을 내어 그림을 그렸음을 확실히 보여준다.

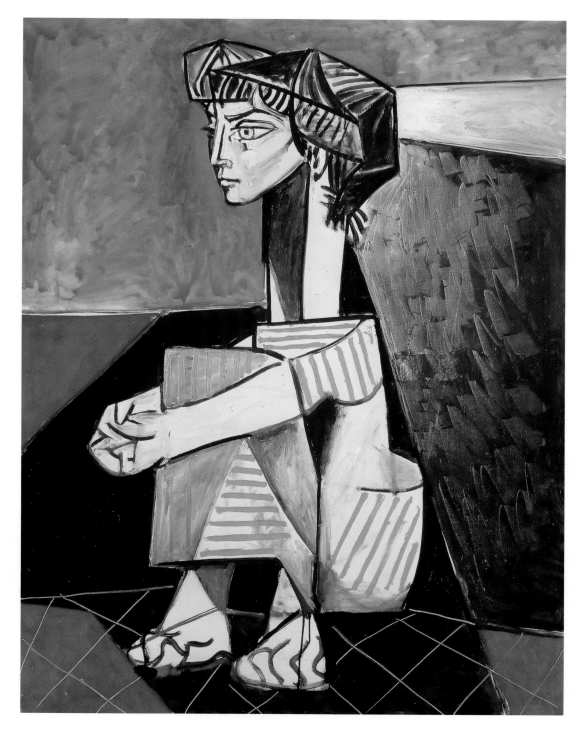

그의 마지막 동반자 │ 자클린 로크의 각진 옆얼굴은 이 작품 〈무릎을 감싸고 앉아 있는 자클린 로크〉(1954)처럼, 1950년대에 제작된 모든 초상화 연작에서 찾아볼 수 있다.

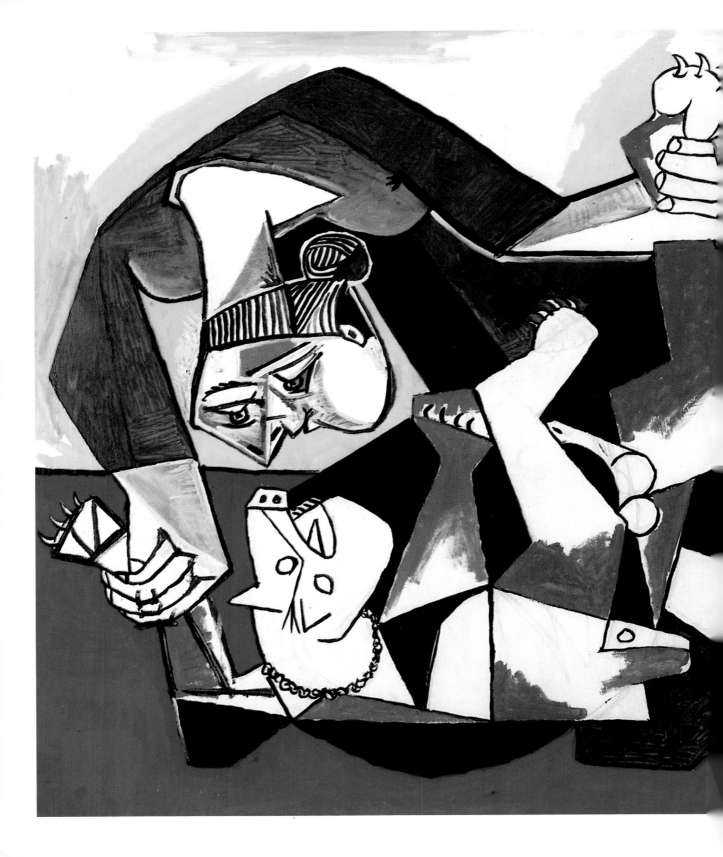

〈개와 놀고 있는 여인〉(1953) │ 개에게 다치지 않고 놀고 있는 장면은
피카소의 그림에서 인생의 양 극단인 에로스와 타나토스, 곧 사랑의 힘과
잔인한 죽음의 투쟁에 대한 알레고리가 된다.

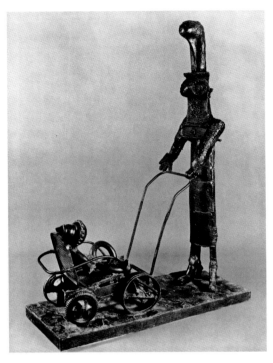

피카소의 발명은 한계를 몰랐다. 1950년의
이 작품이 보여주듯이, 그는 여러 오브제와
자녀들의 장난감을 모아
청동 조각을 위한 모형을 만들어냈다.

며 융화적인 기운으로 드러나는데, 특히 지중해
지역의 여러 사회에서 이 파괴적인 기운은 질서
의 근원이자 보장으로 간주된다.

도라 마르는 오랜 시간 긴장을 이겨내지 못했
고, 우울증 때문에 심리 치료를 받아야만 했다.
이 때문에 피카소의 친구이자 유명한 정신분석학
자인 자크 라캉의 정신분석을 오랫동안 받게 되
었다. 1945년부터 도라는 피카소가 그녀에게 구입해준 메네르브의 집에서 살았다. 피카소와 도라는
피카소가 세상을 떠날 때까지 간간히 연락을 주고받았다.

프랑수아즈와 지중해의 목가

프랑수아즈 질로(1921년생)가 피카소와 함께했던 시기에 대한 이야기는 피카소의 심리를 가장 흥미로
우면서 통찰력 있게 설명한다. 1943년에 프랑수아즈는 파리에 있는 르 카탈랑 레스토랑에서 피카소
를 처음 만났다. 그녀는 당시 21세의 미술학교 학생이었다. 그때 피카소는 여러 친구들과 함께였고,
그중에는 당시 연인이었던 도라 마르도 있었다. 피카소는 옆 테이블에 앉아 있던 프랑수아즈와 그녀
의 친구들을 주목했고, 그들에게 체리 한 그릇을 선사했다. 프랑수아즈 일행이 천진난만하게도 스스
로를 '화가'라고 소개하자 그는 너털웃음을 터트렸다. 그럼에도 피카소는 그들을 그랑 조귀스탱 거
리에 있는 작업실로 초대했다. 처음에는 주저하고 중간에는 여러 번 방해가 있었지만, 이 일로 말미
암아 피카소에게 가장 강렬한 연인 관계 중 하나가 찾아왔다.

제2차 세계대전이 끝나고 파리가 해방된 후, 피카소와 프랑수아즈는 지중해 해안에 위치한 골프
주앙에 있는 집으로 이사했다. 그곳에서 두 사람은 관광객으로서 자유를 만끽했다. 피카소는 앙티브
에 있는 낡은 그리말디 성에 작업실을 제공받았다. 해변에서 근심 걱정 없이 조화롭고 행복한 시간
을 보낸 후에도 회화와 조각 작업에 임하는 시간은 넉넉했다. 하지만 올가가 때때로 갑작스럽게 방

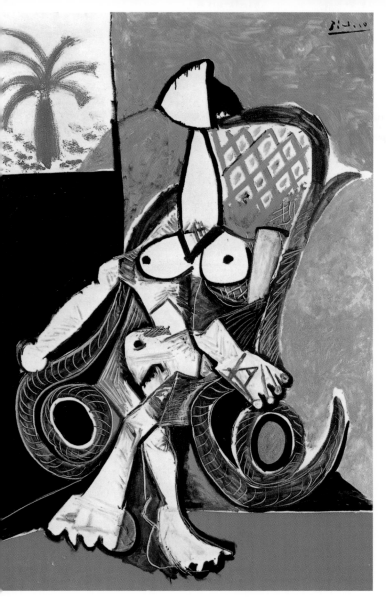

피카소는 결코 스스로 추상회화라는 흐름에
몸을 맡기지 않았다. 그러나 1956년의
이 작품에서는 프랑스의 아르 앵포르멜과 미국의
추상표현주의를 향한 경향이 보인다.

문하여 그들을 우울하게 만들기도 했다. 피카소
와 올가 사이에 난폭한 언쟁이 이어졌다. 올가
는 여전히 피카소의 모든 여인들을 질투했는데,
특히 프랑수아즈에게 그런 경향을 보였다. 올가
는 프랑수아즈의 예리한 지성미를 알아채고 그
녀를 진정한 경쟁상대로 여겼던 것이다.

도라 마르와 마리 테레즈 발테르와의 관계
도 이면에 깔려 계속되었다. 특히 피카소는 파
리에 있는 마리 테레즈와 마야를 만나러 며칠간
프랑수아즈의 곁을 떠나기도 했다. 프랑수아즈
가 클로드를 임신했어도 진정 변화한 것은 아무
것도 없었다.

훗날 프랑수아즈는 당시를 솔직하게 회상하
며 이렇게 썼다. "이렇게 올가, 마리 테레즈, 도라
마르와 관계가 계속되고, 그들이 지속적으로 피
카소와 나의 삶에 존재한다는 사실을 통해 나는
그들이 피카소의 '푸른 수염 콤플렉스'의 표현이
며, 그것이 또 자신이 수집한 이 모든 여자들을 개인 소유의 작은 박물관에 전시하고자 하는 피카소의
욕망에 불을 지핀다는 것을 확신하게 되었다. 피카소는 그녀들의 머리를 완전히 베어내지 못했다. 그는
그렇게 삶이 계속되는 것을 더 좋아했다. 한때 그와 함께 살았던 여자들은 나약하게 기쁨과 고통의 소리
를 질러댔고, 부서진 인형들처럼 발작적으로 움직였다. 그들에게 여전히 생명의 숨결이 이어진다는 것
은 충분히 증명될 수 있었다. 그녀들의 생명은 피카소의 손이 잡고 있는 끈에 매달려 있었다. 때때로 그
들은 사건에 희극적인, 또는 비극적인 허영을 보냈고 피카소는 그것을 이용했다."

피카소와 프랑수아즈 사이에 둘째 아이로 딸 팔로마가 태어났지만, 그들 사이에 소외감이 커지

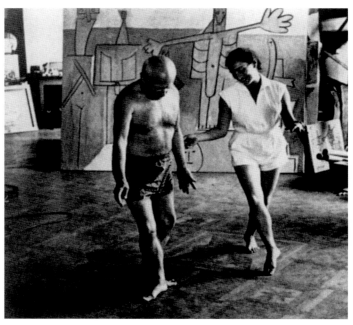

자클린 로크가 피카소의 작품 앞에서 그에게 춤의 발놀림을 보여주고 있다.

는 데는 변함이 없었다. 결국 커가던 고립감으로 피카소는 분노를 폭발시켰고 또 다른 연애행각을 벌이며 이를 더욱 심각하게 만들었다. 피카소가 전적으로 작품에 몰두하는 동안(1948년부터 피카소는 주로 발로리스에서 도예에 열중했다), 프랑수아즈는 빌라 라 가유아즈에 홀로 남아 아이들을 돌보고 집안일을 했다. 피카소가 돌아오면 프랑수아즈는 그의 다른 필요들도 만족시켜야만 했다. 피카소는 자신의 작업, 나중에는 그들의 관계에 관해 밤새도록 토론을 벌이는 문제에서뿐만 아니라, 전시회를 열 때도 프랑수아즈의 손길을 필요로 했던 것이다. 1952년에 프랑수아즈는 피카소를 떠나기로 결심하나 그녀가 그렇게 할 수 있는 힘을 낼 수 있는 데까지는 다시 2년의 시간이 흘렀다. 프랑수아즈 역시 화가였으므로 화상인 칸바일러와 연락을 하고 지냈으나, 그녀는 이후 칸바일러와 접촉할 수 없었고 다른 화상들도 그녀의 제안을 거절했다. 오랜 세월 동안, 피카소라는 이름은 프랑수아즈에게 암울한 그림자를 드리웠다. 그러나 프랑수아즈 질로는 피카소의 여인들 중 그러한 그림자를 떨쳐버리고, 화가로 성공을 거두어 자신의 독립적인 삶을 영위했던 유일한 여성이었다.

자클린과 피카소의 말년

1954년 6월 피카소는 발로리스에서 그가 마담 Z라고 불렀던 비밀에 싸인 새로운 여인의 회화를 두 점 그렸다. 사실 그녀는 마두라 도기 제조소에서 판매직으로 일하던 자클린 로크(1926~1986)라는 젊은 여자였다. 피카소는 잠깐 동안 프랑수아즈와 자클린 사이를 오간 듯하다. 심지어 그들은 함께 외출하거나 식사를 하기도 했다. 그러나 피카소는 프랑수아즈와의 이별을 극복할 수 없었다. 몇 가지 불쾌한 일들이 있은 후에야 그는 프랑수아즈와 완전히 결별하고, 자클린을 새로운 동반자로 맞아들였다. 1961년에 그들은 친구들과 언론 매체에 알리지 않은 채 발로리스에서 결혼식을 올렸다.

피카소는 칸 근처에 라 칼리포르니라는 새로운 빌라로 이사했고, 그곳에 널찍한 새 작업실을 꾸

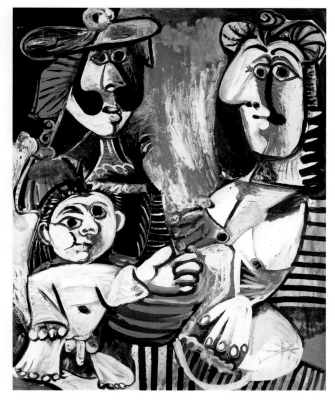

피카소의 말기 작품은
이전 시기의 작품들에서
다루었던 주제들을 다시 들여왔다.
이 회화는 1970년 작인 〈가족〉이다.

였다. 그는 마치 과거와 절연을 원하는
것처럼 투우사, 인쇄업자, 사진가, 도
기업자들로 구성된 새로운 친구들의
모임을 만들었다. 이제 84세가 된 피카
소는 다시 회화에 몰두했으며, 자신의
모든 바람을 읽어내는 자클린의 돌봄
을 받았다. 자클린은 자그마하고 머리
칼이 검은, 남프랑스 출신의 용모를 지
닌 여인이었고, 그런 용모와 어울리는
성격을 지녔다. 자클린은 요리를 잘하
며 가사일도 잘 돌보았고, 피카소와 에스파냐어로 예술과 예술가들에 대해서도 이야기를 나눌 수 있
었다. 하지만 그녀는 주로 피카소를 돌보아주며 피카소의 손님들을 즐겁게 해주는 매력적인 안주인
역할을 했다.

피카소는 약해지는 건강에 대한 보상을 추구했다. 특히 남성성에 대한 보상은 더 많은 그림을 그
리는 데서 찾았다. 그의 말기 작품들은 외재적으로나 내재적으로 성애가 두드러진다. 성애의 장면은
피카소의 작품에서 풍부하지만, 이제 그런 작품들은 보다 빈번해졌으며, 보다 생생해졌고, 포르노그
래피의 경계까지 나아갔다. 욕망과 창조의 힘 안에서 피카소는 자신의 예술적 능력을 되찾았다. 여
성의 몸은 그가 자신의 남성적 욕망과 창조적 열정을 가장 잘 투사할 수 있는 스크린이었다. 여성들
은 작품 창작의 동기를 유발하는 힘을 구성했던 것이다.

자클린은 피카소보다 13년을 더 살았다. 그리고 그동안 사심 없이 피카소의 복잡한 재산 문제들
을 처리했다. 1986년 10월 15일 피카소의 105번째 생일을 열흘 앞두고 그녀는 피카소의 무덤 앞에서
스스로 목숨을 끊었다.

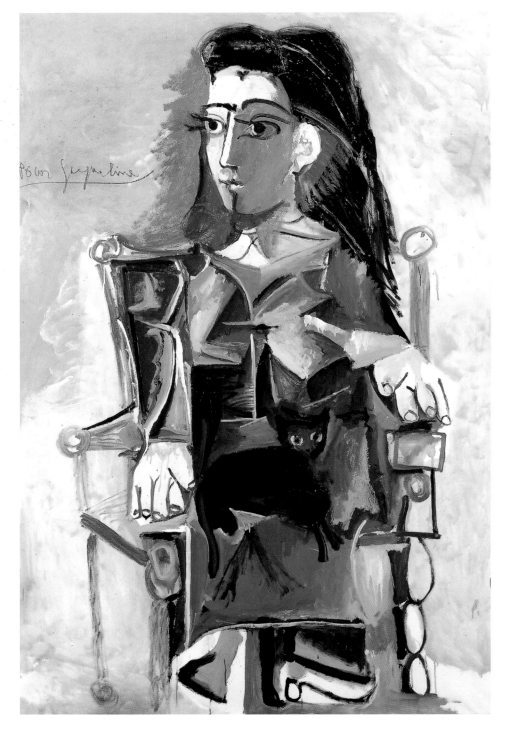

사랑스러운 자클린 ㅣ 1966년 작품인 고양이와 함께 있는 자클린의 초상은 그녀의 각진 얼굴형을 거의 자연주의적으로 그렸던 시기의 다른 그림들과는 사뭇 다르다.

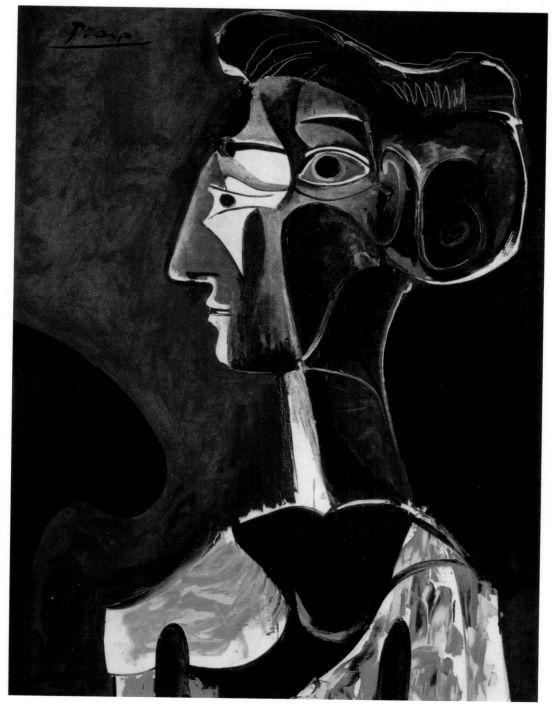

측면과 정면으로 │ 1963년에 그린, 거의 고전적으로 보이는 자클린의 옆얼굴은 피카소가 말기의 초상화에 다시 한 번 입체주의의 특징을 들여왔다는 점을 보여준다.

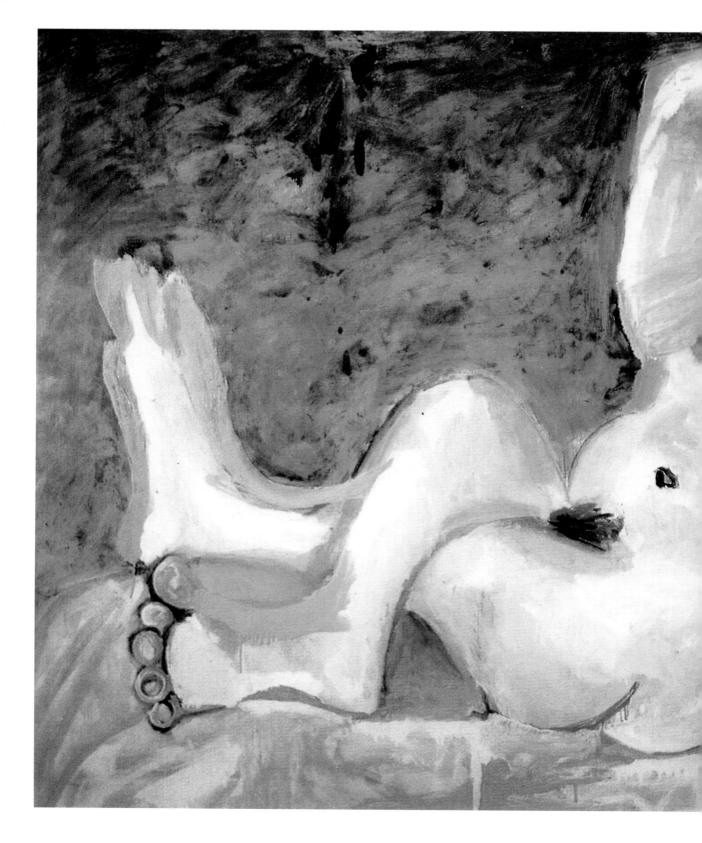

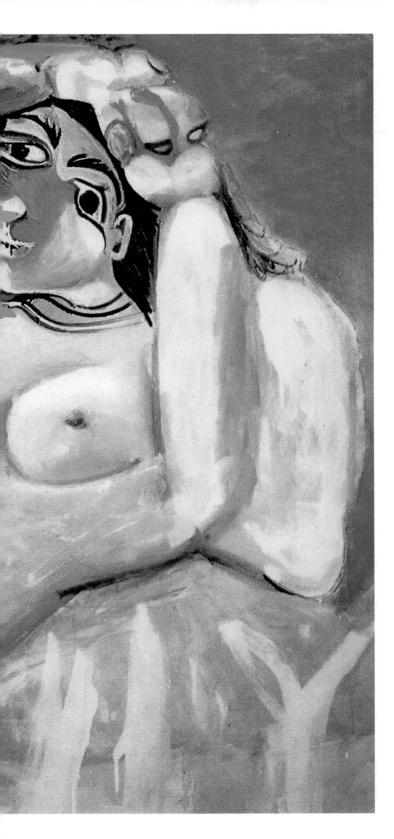

불멸의 아름다움 │ 자클린의 모습을 보여주는
이 크고 화면을 가득 메운 누드에서 피카소는 왜곡과
과장된 비례를 피하고, 여체의 자연스러운 아름다움을
보여주고 있다. 1964년 작.

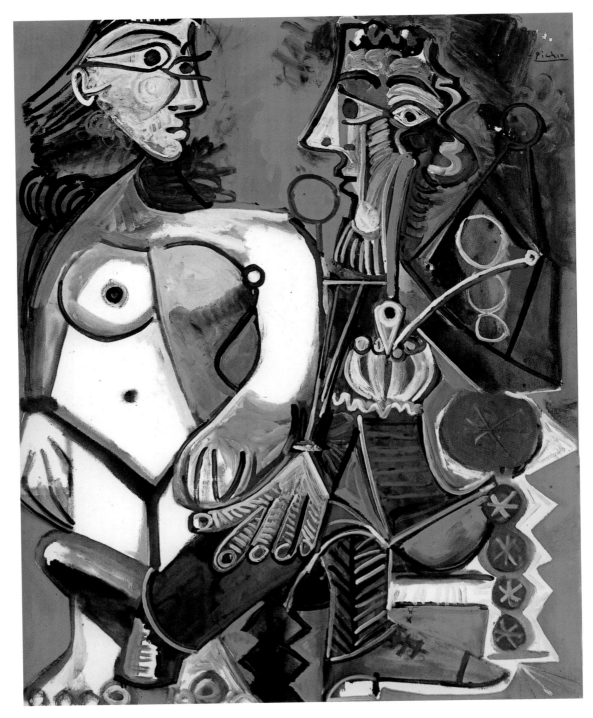

회화의 모험 │ 피카소의 말기 그림들은 파이프 또는 깃털을 든 머스킷 총병들로 가득 찼다. 이는 렘브란트를 향한 반어적인 긍정의 고갯짓이며, 뒤마의 소설에 펼쳐진 모험에 찬사를 보낸 것이다.

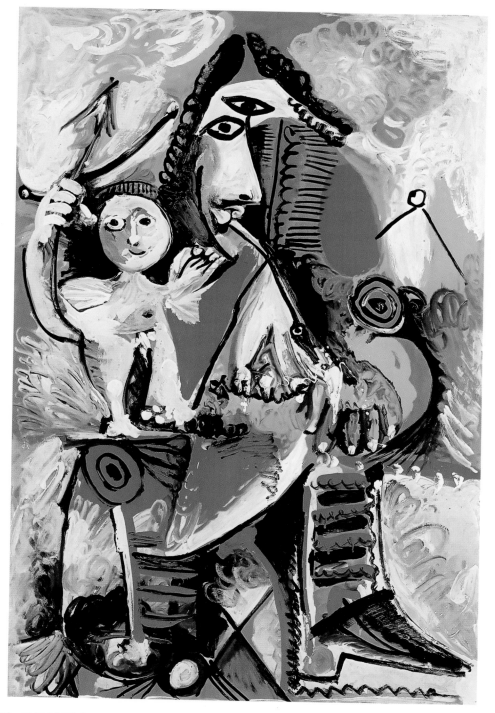

예술의 격분 또는 주의 부족? | 노년의 피카소가 그린 행위적 양식의 그림은 기력 감퇴라고 비판을 받았다. 그러나 사실 이런 작품들은 회화에 대한 구속 없는 열정에서 근원을 찾을 수 있다.

지금도 우리 곁에

"그러면 예술가란 무엇인가? ……
그는 …… 정치적인 존재로, 지속적으로 세계가 어떻게
돌아가는지 인식하고 있다. 그것은 괴롭거나,
쓸쓸하거나 아니면 달콤할 수 있을 것이다.
그리고 그는 세계에 의해 형성될 수밖에 없다.
타인에게 흥미를 느끼지 않고, 그들의 존재에
참여하지 않고 상아탑 안으로 숨어버리는 것이
과연 가능할까? 절대 그렇지 않다.
회화는 실내 장식이 아니다. 그것은
전쟁에서 적에 대항하여 공격하고
수비하는 도구이다."

파블로 피카소

여전히 매혹되어……

…… 세상은 피카소에게, 그의 회화와 판화에, 그의 조각과 도자기에, 그리고 무엇보다도 그의 격정적인 인생에 흥미를 잃었던 적이 없다. 그의 생애는 셀 수 없이 많은 전기, 그리고 영화의 주제가 되었다. 비록 피카소는 전통적인 의미에서 한 '화파'를 세운 사람이 아니지만, 모든 종류의 예술가들은 그의 작품에서 영감과 아이디어를 얻어왔다. '피카소의 표현방식'은 심지어 광고와 일상 문화에도 침투했다.

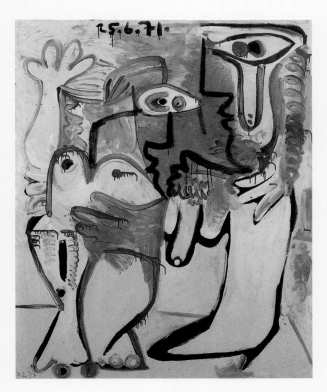

피카소의 말기 작품들

피카소가 세상을 떠난 후 최초로 대형 회고전이 1973년 5월부터 9월까지 아비뇽의 교황청에서 개최되었다. 미술계는 같은 모티프들을 한결같이 보여주는, 아무렇게나 급하게 그린 듯 보이는 물감 칠에 놀라고 충격을 받았다: 더욱이 노화가가 지녔으리라고는 추호도 의심할 수 없었던 성애에 대한 강박을 드러낸 회화와 소묘들도 있었다. 그 후 그의 말기 작품들은 페미니즘과 정신분석학 방법론을 이용하는 미술사가들 사이에서 논쟁의 대상이 되었다. 최근 피카소의 말기 작품으로 전시를 기획한 에르너 스피시는 말기 작품의 '두 가지 작업 속도'를 구분했다. 하나는 회화에서 빠르고, 거의 행위적인 양식이며, 다른 하나는 소묘와 판화의 느리고 인내심이 요구되는 양식이다. "이러한 시간 처리는 그의 성격, 부단한 활동과 관계된다. 그는 결코 일정한 작품들만 만들어내는 것을 바라지 않았다. 그는 또 다른 변형 만들기를 선호했다. 그의 들뜬 성격이 그저 말기 작품에서 더 많이 표출된 것이다. 그는 죽음에 대한 두려움을 그렸다고 말할 수 있을 것이다. 은유적으로 표현하면, 피카소는 머릿속에 모래시계를 지니고 있었고, 무엇인가를 시작할 때마다 그것을 뒤집어 놓았던 것이다."

게르니카에는 무슨 일이 일어났는가?

피카소의 작품 중에서 가장 유명하고, 높은 찬사를 받은 〈게르니카〉는 1937년 파리에서 열린 세계박람회에서 처음으로 공개되었다. 그 후 〈게르니카〉는 영구대여 형식으로 뉴욕에 있는 현대미술관으로 보내졌다. 하지만 피카소의 뜻에 따라 이 작품은 마드리드에 있는 프라도미술관으로 소유권이 넘어와, 1981년에 프라도미술관으로 옮겨졌다. 프라도미술관에서는 〈게르니카〉를 마드리드의 동쪽 끝에 위치한 17세기의 궁전인 카손 델 부엔 레티로(프라도미술관의 별관에 해당)에 두었다.

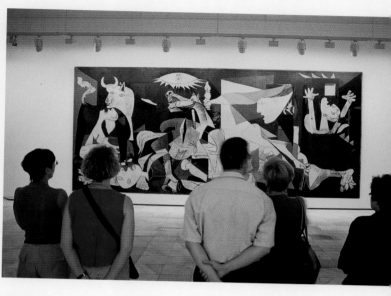

파리의 뮈제 피카소(국립 피카소 미술관)

아마도 여러 피카소 미술관들 중에서 가장 잘 알려진 곳은 뮈제 피카소(Musée Picasso)일 것이다. 이곳은 1985년 파리의 마레 지구에 있는, 이전에 호텔이었던 오텔 살레 건물에서 개관했다. 뮈제 피카소는 200점 이상의 회화, 191점의 조각, 85점의 도자기, 그리고 3000점 이상의 소묘와 판화를 소장하고 있다. 소장품의 근간은 1979년 상속세 대신 국가로 이전한 피카소의 개인 소장품 중 주요 작품들이다. 뮈제 피카소는 방대한 소장품으로 정기적인 특별전을 개최하고 있으며, 그의 생애와 작품에 관한 연구도 수행하고 있다.

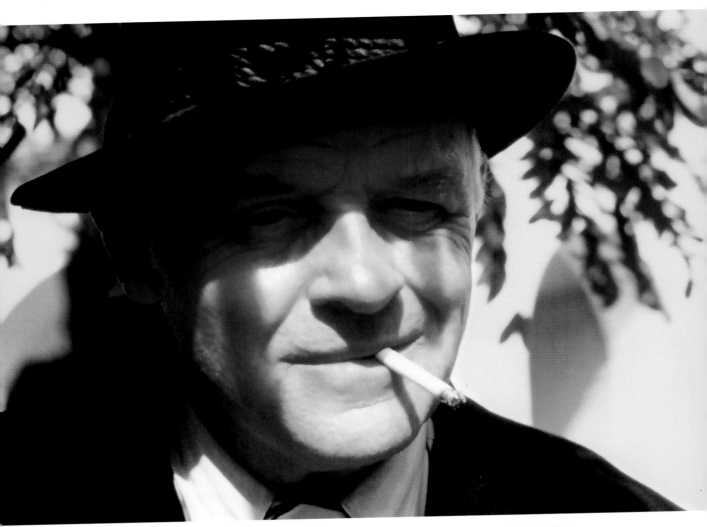

앤소니 홉킨스가 영화 〈피카소Surviving Picasso〉에서 자족적이며, 때때로 냉소적인 피카소로 분해 뛰어나고 대담한 연기를 펼쳤다.

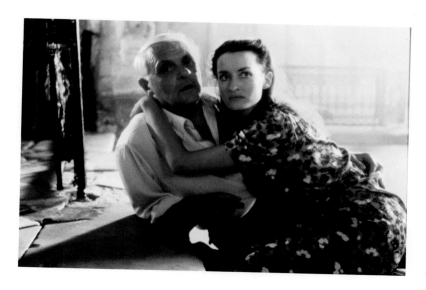

애착과 절망 사이에서
갈등하는 프랑수아즈.
나타샤 매컬혼이 〈피카소〉에서
프랑수아즈 질로를 연기했다.

신화가 된 피카소

심지어 그의 생전에도 피카소의 신화가 존재했다. 그가 천수를 누렸으며, 불멸
의 정신적 육체적 힘을 지녔고, 특히 수없이 많은 연애 덕택에 피카소는 영원히
살아 있을 것처럼 보였다. 그는 일반적으로 근대 예술가의 상징이 되었다. 이러
한 신화에 대한 많은 부분은 심지어 오늘날까지 거의 변하지 않았다.

브랜드가 된 피카소

특히 1980년대에 피카소는 하나의 브랜드가 되었다. 그의
독특한 서명은 하나의 장치로서 시트로앵사에서 내놓은
피카소 자동차 시리즈, 마리노 피카소의 피카소 향수 등을
비롯한 일상 소비재에 쓰였다. 비슷한 이름 역시 홍보 목
적으로 이용되었다.

 인터넷의 성장과 더불어, 피카소의 이름은 수천 곳의

> "미래 세대가 동의하는 것은 내게 전혀
> 문제가 되지 않는다. 나는 내 전 생애를
> 자유에 바쳤고, 계속 자유롭고자 했다.
> 이 말은 심지어 '사람들이 나에 관해 무
> 엇이라고 말할까?' 같은 의심스러운 질
> 문을 던지지 않았다는 뜻이다."
> – 파블로 피카소

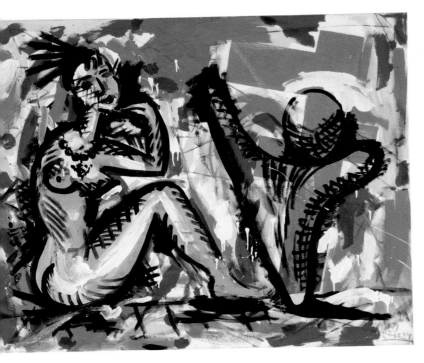

웹사이트들에서 홍수를 이룬다. 피카소에 관한 사실을 다루는 (피카소 사무국) 공식 웹사이트는 www.picasso.fr이며, 이곳은 대중과 전문가를 막론하고 모두에게 유용한 정보를 제공한다.

영감을 주는 피카소

피카소의 말기 작품은 계속 예술가들에게 많은 관심을 끌고 있다. 특히 단명했으나 요란했던 1980년대 독일의 노이에 빌덴('새로운 야수들'이라는 뜻) 그룹은 피카소의 말기 작품에서 많은 영향을 받았다. 그중에서도 쾰른에서 활동한 화가 슈테판 슈체스니(1951년생)는 고전적인 모더니즘은 생략하고 마티스와 피카소에게서 모티프들을 빌려와 위의 작품에서 보는 것처럼 장식적인 양식을 만들었다. 같은 시기에 미국에서도 '패턴과 장식 경향'이 일어났는데, 이러한 작품들에서는 마티스, 콕토, 그리고 피카소 그림의 특색이 나타나는 조각들이 결합되었다. (121쪽)

피카소의 성공과 실패

피카소처럼 부유하고 유명하며 성공한 미술가는 필시 비평에 노출될 수밖에 없다. 이 점은 피카소 생전에도 아주 거침이 없었다. 예를 들면 브라크와 그리스 같은 동료 화가들은 당시 이 부유한 화가의 부르주아적인 생활양식과, 입체주의 단계 이후 고전적인 회화로 돌아간 것에 대해 미술을 배반했다고 비판했다.

영국의 좌파 미술비평가인 존 버거는《피카소의 성공과 실패》에서 피카소가 그의 그림에서 인물을 파편화하고 왜곡하는 방식을 비판했다. 버거의 말에 따르면, 피카소가 그리고자 하는 주제를 발

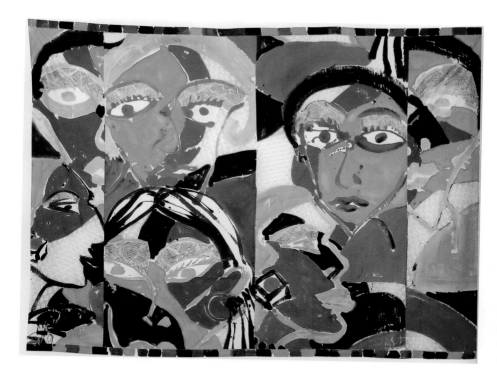

미국의 패턴과 장식 회화는
1980년대에 일어난 여러 경향 중
하나다. 여기서는 피카소 작품의
장식적 측면이 의도적으로
나타난다.

견했을 때에는 결과적으로 일련의 걸작들이 나왔다. 그러나 그가 주제를 발견하지 못했을 때에는 훗
날 터무니없다고 간주될 그림을 그렸다. 사실 버거는 1965년 《피카소의 성공과 실패》를 집필했을 때
이미 그의 작품들이 터무니없지만 누구도 그렇게 말할 용기가 없을 뿐이라고 여겼던 것이다.

영화 〈피카소〉

1997년 1월 2일 개봉했던 영화 〈피카소〉는 영국의 머천트(제작)–아이보리(감독) 콤비의 영화로, 피카
소와 프랑수아즈 질로의 관계에 초점을 맞췄다. 피카소 역은 앤소니 홉킨스가, 프랑수아즈 질로 역
은 나타샤 매컬혼이 맡았다. 제임스 아이보리가 감독을 맡은 이 영화는 지중해를 배경으로 주로 피
카소 말년의 연애에 집중하고 있다. 루스 프로어 자발라의 대본은 아리아나 스타시노풀로스 허핑턴
의 전기에 근거하고 있다. 피카소에 대해 허핑턴은 페미니즘적으로 접근했으므로, 영화에서 피카소
는 여성을 혐오하는, 에스파냐 출신의 남성우월주의자로 그려졌다. 피카소는 영화에서 연인이자 자
신의 두 아이 클로드와 팔로마의 어머니인 프랑수아즈에게 끊임없이 떼를 쓴다. 또 그녀를 괴롭힐
뿐만 아니라 괴팍하게 놀려줌으로써 그녀를 화나게 만든다. 이 영화는 프랑수아즈가 화가로 활동하
던 초창기와 화가로 성장하는 시기에 피카소의 덕을 보지만, 그와 10년을 함께 살며 두 아이를 얻은
후 피카소와 함께하는 삶을 더 이상 참아낼 수 없다는 것을 깨닫는 이야기다.

화가의 자세 │ 앤소니 홉킨스가 연기한 피카소는 인상적이었다. 하지만 그는 그림 그리는 방법을 배울 필요가 없었다. 영화에 등장하는 그림은 원작에 근거해 사전에 그려졌기 때문이다.

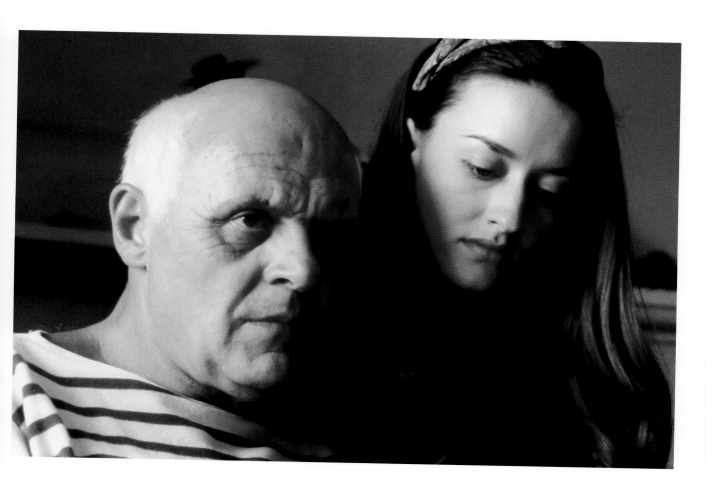

미술사에 등장했던 환상의 커플 │ 영화 〈피카소〉에 출연한 배우들이 클로즈업 컷에 포착되었다. 피카소와 닮은 홉킨스의 용모는 피카소를 괴팍한 노인으로 만들지 않고도 그의 독특한 버릇을 잡아냈던 훌륭한 연기로 더욱 부각되었다.

그림 목록

피카소 미술관, 파리.

98쪽: 피카소, 〈볼라르 판화집: 잔을 든 조각가와 쭈그려 앉은 소녀〉, 1933년, 동판에 에칭, 26.7x19.4cm.

99쪽 왼쪽: 라 갈루아즈 별장에 있는 피카소와 프랑수아즈 질로, 1951년.

99쪽 오른쪽: 라 갈루아즈 별장의 정원에 있는 피카소와 프랑수아즈 질로.

100쪽: 피카소, 〈자녀들 옆에서 그림을 그리는 여인〉, 1950년, 목판에 유채, 208x130cm, 피카소 미술관, 파리.

101쪽: 피카소, 〈무릎을 감싸고 앉아 있는 자클린 로크〉, 1954년, 캔버스에 유채, 116x88.5cm, 피카소 미술관, 파리.

102~103쪽: 피카소, 〈개와 놀고 있는 여인〉, 1953년, 캔버스에 유채, 루체른시(市) 피카소 컬렉션.

104쪽: 피카소, 〈유모차와 함께 있는 여인〉, 1950년, 청동, 203x145x66cm, 피카소 미술관, 파리.

105쪽: 피카소, 〈흔들의자에 앉아 있는 누드 여인〉, 1956년, 캔버스에 유채, 뉴 사우스 웨일즈 미술관, 시드니.

106쪽: 춤추는 피카소와 자클린, 라 칼리포르니, 1957년경.

107쪽: 피카소, 〈가족〉, 1970년, 캔버스에 유채, 162x130cm, 피카소 미술관, 파리.

108쪽: 피카소, 〈고양이와 함께 있는 자클린의 초상〉, 1964년, 캔버스에 유채, 195x130cm, 자클린 피카소의 상속인들.

109쪽: 피카소, 〈큰 옆얼굴〉, 1963년, 130x97cm, 노르트라인 베스트팔렌 미술관, 뒤셀도르프.

110~111쪽: 피카소, 〈큰 여성 누드〉, 1964년, 캔버스에 유채, 140x195cm, 쿤스트하우스, 취리히.

112쪽: 피카소, 〈서 있는 여성 누드와 파이프를 들고 앉아 있는 남자〉, 1968년, 캔버스에 유채, 162x130cm, 로젠가르트 컬렉션, 루체른.

113쪽: 피카소, 〈머스킷 총병과 큐피드〉, 1969년, 캔버스에 유채, 194.5x130cm, 루트비히 미술관, 쾰른.

115쪽: 피카소, 〈고양이〉, 1943년, 청동, 36x17.5x55cm, 피카소 미술관, 파리.

116쪽: 피카소, 〈한 쌍의 남녀〉, 1970년, 합판에 유채, 163.5x131.5cm, 피카소 미술관, 파리.

117쪽 위: 〈게르니카〉가 있는 전시실, 프라도 미술관, 마드리드.

117쪽 아래: 피카소 미술관, 파리.

118쪽: 〈피카소〉, 앤소니 홉킨스, 영화 스틸 장면.

119쪽: 〈피카소〉, 앤소니 홉킨스와 나타샤 매컬혼, 영화 스틸 장면.

120쪽: 슈테판 슈체스니, 〈앉아 있는 누드〉, 1982년, 캔버스에 아크릴 물감, 120x150cm.

121쪽: 로버트 커시너, 〈블루밍데일스〉, 1979~80년, 금속 양단(洋緞) 면직에 아크릴 물감, 248.9x325.1cm, 개인 소장, 워싱턴.

122쪽: 〈피카소〉, 앤소니 홉킨스, 영화 스틸 장면.

123쪽: 〈피카소〉, 앤소니 홉킨스와 나타샤 매컬혼, 영화 스틸 장면.

앞표지: 피카소, 〈무릎을 감싸고 앉아 있는 자클린 로크〉, 1954년 (101쪽 참조).

뒤표지: 그림과 함께 있는 피카소, 1950년 10월.

앞표지 뒷면: 〈새끼를 안고 있는 비비〉, 1951년 (55쪽 참조).

앞표지 (접은 면 안쪽): 위, 왼쪽에서 오른쪽으로– 이반 파블로프 / 게오르크 트라클 / 1929년 10월 24일의 뉴욕 증권거래소 / 레온 트로츠키. 아래, 왼쪽에서 오른쪽으로– 피카소, 〈압생트를 마시는 여인〉, 1901년 (39쪽 왼쪽) / 피카소, 〈아비뇽의 아가씨들〉, 1906~07년 (44쪽) / 피카소, 〈팬파이프〉, 1923년 (50쪽 오른쪽) / 피카소, 〈게르니카〉, 1937년 (56~57쪽) / 피카소, 〈자클린의 초상〉, 1963년 (92쪽).

뒤표지 (접은 면 안쪽): 왼쪽에서 오른쪽으로– 피카소, 〈명상〉, 1904년 (94쪽 오른쪽) / 에바 구엘, 1911년경 파리 (94쪽 왼쪽) / 피카소, 〈안락의자에 앉아 있는 올가의 초상〉, 1917년 (71쪽) / 피카소, 〈마리 테레즈 발테르의 초상〉, 1937년 (96쪽) / 피카소, 〈도라 마르의 초상〉, 1937년 (97쪽) / 라 갈루아즈 별장에서 피카소와 프랑수아 질로, 1951년 (99쪽 왼쪽) / 피카소, 〈큰 여성 누드〉, 1964년 (110~111쪽).

참고문헌

입문자를 위한 피카소 가이드

Martin Bentham, Picasso: A Beginner's Guide, London / Hodder & Stoughton, 2002.

Andrew Brighton, Picasso for Beginners, London / Icon, 1995.

전기

Arianna Stassinopoulos Huffington, Picasso: Creator and Destroyer, New York / Simon and Schuster, 1988.

Norman Mailer, Portrait of Picasso as a Young Man: An Interpretative Biography, New York / Atlantic Monthly Press, 1995.

Patrick O'Brian, Pablo Ruiz Picasso: A Biography, New York / Putnam, 1976.

John Richardson, Vol. 1 A Life of Picasso: 1881-1906, London / Pimlico, 1992; Vol. 2 A Life of Picasso: 1907-17: Painter of Modern Life, London / Jonathan Cape, 1996; Vol. 3 A Life of Picasso: Triumphant Years, 1917-1932, London / Jonathan Cape, 2007.

회고록

Brassaï, Conversations with Picasso, Chicago / University of Chicago Press, 1999.

Hèléne Parmelin, Picasso Plain: An Intimate Portrait, New York / St. Martin's Press, 1963.

Jaime Sabartés, Picasso, An Intimate Portrait, New York / Prentice-Hall, 1948.

Gertrude Stein, Picasso, New York / Dover Publications, 1984 (first published

1938).

피카소 자신이 한 말들

Pablo Picasso, Picasso: In His Words, edited by Hiro Clark, San Francisco / CollinsPublishers, 1993.

피카소와 여인들

Mary Ann Caws, Picasso's Weeping Woman: The Life and Art of Dora Maar, Boston / Little Brown, 2000.

David Douglas Duncan, Picasso and Jacqueline, New York / W.W. Norton, 1988.

Judi Freeman, Picasso and the Weeping Women: The Years of Marie-Thérèse Walter & Dora Maar, Los Angeles / Los Angeles County Museum of Art and New York / Rizzoli, 1994.

Françoise Gilot, Life with Picasso, New York / McGraw-Hill, 1964.

Fernande Olivier, Loving Picasso: The Private Journal of Fernande Olivier, foreword and notes by Marilyn McCully, epilogue by John Richardson, New York / Harry N. Abrams, 2001 (first published as Picasso et Ses Amis, 1933).

피카소와 자식들

Werner Spies, Picasso's World of Children, Munich and New York / Prestel, 1994.

피카소와 조각

Daniel-Henry Kahnweiler, The Sculptures of Picasso, photographs by Brassaï, foreword by Diana Widmaier Picasso, New York / Assouline, 2005.

Werner Spies, Sculpture by Picasso with a Catalogue of the Works, New York / H. N. Abrams, 1971.

피카소와 도자기

Georges Ramié, Picasso's Ceramics, Secaucus, N.J. / Chartwell Books, 1979.

피카소와 부족 예술

Peter Stepan, Picasso's Collection of African & Oceanic Art: Masters of Metamorphosis, Munich and New York / Prestel, 2006.

비평 연구

John Berger, The Success and Failure of Picasso, New York / Pantheon Books, 1980 (first published 1965).

Mary Mathews, Gedo, Picasso: Art as Autobiography, Chicago / University of Chicago Press, 1980.

두 개의 핵심 작품에 대한 연구

〈아비뇽의 아가씨들〉

Wayne Andersen, Picasso's Brothel: Les Demoiselles d'Avignon, New York / Other Press, 2002.

Brigitte Leal, Les Demoiselles d'Avignon: A Sketchbook, London / Thames and Hudson, 1988 (French edition published on the occasion of the exhibition Les Demoiselles d'Avignon held at the Musée Picasso 26 Jan.-18 Apr., 1988).

William Rubin, Hélène Seckel, Judith Cousins, Les Demoiselles d'Avignon, New York / The Museum of Modern Art, distributed by Harry N. Abrams, Inc., 1994.

〈게르니카〉

Anthony Blunt, Picasso's 'Guernica', London and New York / Oxford University Press, 1969.

Ian Patterson, Guernica and Total War, Cambridge, MA. / Harvard University Press, 2007.

피카소 공식 웹사이트

http://picasso.fr/anglais/

특히 유용한 피카소 프로젝트 사이트

http://picasso.tamu.edu/picasso/

지은이 │ **하요 뒤흐팅**Hajo Düchting은 화가, 작가, 편집자, 그리고 예술가로 활동 중이며, 현재 라이프치히대학교와 뮌헨대학교에서 현대예술사 분야의 교수로 재직 중이다.

옮긴이 │ **엄미정**은 이화여자대학교 사회학과와 동대학원 미술사학과를 졸업했다. 옮긴 책으로 《손 안에 담긴 미술관》, 《에드가 드가》, 《에두아르 마네》가 있다.

사진 출처 (숫자는 사진이 실린 페이지를 뜻합니다.)

Akg, Berlin: 6, 9, 15, 118, 119, 123
Ullstein Bild: 12, 83, 122
Look: 7, 117 위
Artothek, Weilheim: 11, 16, 55~56, 59
Archivio Scala: 28~29, 31, 43 오른쪽, 44, 70, 77
Bridgeman: 21 오른쪽, 23, 36
ⓒ Montmartre des arts, Paris: 7 왼쪽
ⓒ Archives Picasso: 25 위
ⓒ Rapho/Robert Doisneau: 26, 99 왼쪽
ⓒ Focus/Robert Capa: 25 아래, 99 오른쪽
ⓒ David Douglas Duncan: 106

Karl Heinz Bast: 27 아래
Associated Press: 뒤표지

파블로 피카소

지은이 │ 하요 뒤흐팅
옮긴이 │ 엄미정
펴낸이 │ 한병화
펴낸곳 │ 도서출판 예경

초판인쇄 │ 2009년 5월 15일
초판발행 │ 2009년 5월 30일

출판등록 │ 1980년 1월 30일(제300~1980~3호)
주소 │ 서울시 종로구 평창동 296~2
전화 │ 02~396~3040~3
팩스 │ 02~396~3044
전자우편 │ webmaster@yekyong.com
홈페이지 │ http://www.yekyong.com

ISBN 978-89-7084-390-2 (04600)
ISBN 978-89-7084-327-8 (세트)

living_art, Pablo Picasso von Hajo Düchting
ⓒ Prestel Verlag, München-Berlin-London-New York, 2008
All rights reserved.

Korean translation copyright ⓒ 2009 Yekyong Publishing Co.